V

5131g

MUSÉE

DE

PEINTURE ET DE SCULPTURE

VOLUME II

PARIS. — IMPRIMERIE DE E. MARTINET, RUE MIGNON, 2.

MUSÉE

DE

PEINTURE ET DE SCULPTURE

OU

RECUEIL

DES PRINCIPAUX TABLEAUX

STATUES ET BAS-RELIEFS

DES COLLECTIONS PUBLIQUES ET PARTICULIÈRES DE L'EUROPE

DESSINÉ ET GRAVÉ A L'EAU-FORTE

PAR RÉVEIL

AVEC DES NOTICES DESCRIPTIVES, CRITIQUES ET HISTORIQUES

PAR LOUIS ET RENÉ MÉNARD

VOLUME II

PARIS

Vᵉ A. MOREL & Cⁱᵉ, LIBRAIRES-ÉDITEURS

RUE BONAPARTE, 13

1872

MUSÉE EUROPÉEN

ECOLE ROMAINE.

Depuis l'antiquité jusqu'à nos jours, sans aucune interruption, Rome a possédé des peintres et des sculpteurs. Après la conquête de la Grèce par les Romains, les artistes grecs y affluèrent, et y multiplièrent leurs ouvrages; mais parmi tant de peintures et de statues exécutées pour les maîtres du monde, un bien petit nombre appartient à des artistes romains. Rome était un centre d'attraction pour les artistes formés ailleurs, mais il n'y avait pas là, comme à Athènes, à Sicyone, à Corinthe, à Rhodes, une école d'artistes indigènes agissant d'après une série de principes déterminés.

Après l'introduction du christianisme dans l'empire, les catacombes de Rome virent naître les premiers essais d'un art nouveau, mais les invasions, les guerres sanglantes et les malheurs sans nombre qui affligèrent le moyen âge, arrêtèrent dès le début toute tentative de renaissance. Le mal était d'autant plus irrémédiable que les chrétiens, par haine pour tout ce qui rappelait l'idolâtrie, non-seulement rompirent violemment avec les traditions d'art léguées par l'antiquité, mais encore s'acharnèrent à en détruire les chefs-d'œuvre. Rome, d'ailleurs, avait dû céder la suprématie à Constantinople, et serait même devenue une ville de troisième ordre, n'ayant pour elle que ses souvenirs, si la papauté,

grandissant tous les jours, ne lui eût donné une importance capitale dans le monde chrétien. Les hérésies qui se succédèrent en Orient, se joignant à l'antagonisme politique qui existait entre Constantinople et Rome, donnèrent à cette dernière ville la prépondérance en Occident. Chassés de l'Orient pendant la guerre des iconoclastes, les artistes byzantins affluèrent en Italie, et comme c'était à Rome surtout qu'il fallait de grands travaux pour la décoration des églises, ils y vinrent en foule et furent généralement accueillis par les papes. Toutefois, nous avons vu dans le volume précédent que ce fut Florence et non pas Rome où se produisirent les premières tentatives qui devaient amener la Renaissance des arts après le long sommeil du moyen âge. Rome en profita, mais si elle y contribua, ce fut bien plus par les efforts de son gouvernement que par l'initiative de ses propres artistes. Tous les grands maîtres que produisit Florence, depuis Giotto jusqu'à Michel-Ange, furent successivement appelés par les papes, et consacrèrent leurs talents à embellir la Ville éternelle. Rome fut donc, sous la Renaissance, ce qu'elle avait été dans l'antiquité, un centre d'attraction, rien de plus.

Qu'est-ce donc que l'école romaine? Plusieurs historiens, en se posant cette question, ont fini par décider qu'il n'y avait pas à proprement parler d'école romaine. Pérugin est un peintre de l'Ombrie, Raphaël vient d'Urbin, et si l'on excepte Jules Romain, on voit que les disciples de Raphaël sont venus de différents points de l'Italie se ranger sous la bannière du maître, mais qu'ils ne sont pas Romains. Pourtant, si on réunit leurs ouvrages, on voit qu'ils obéissent tous à un corps de doctrines qui les tient aussi éloignés des maîtres florentins que des maîtres vénitiens. Ces principes constituent donc une école dans le sens qu'on

attache à ce mot, bien que les artistes romains y soient en minorité, et l'importance que cette école a eue dans l'art italien nous oblige à en chercher l'origine.

Les peintres de l'Ombrie, parmi lesquels se forma Raphaël, offrent, au milieu des écoles si nombreuses de l'Italie, un style tout particulier. « Les œuvres de cette école, dit M. Passavent, ont, en quelque sorte, un cachet langoureux et extatique, qui arrive à l'idéal par une imitation naïve de la nature; ces œuvres-là possèdent un charme qui impressionne vivement, et dont le sentiment religieux est beaucoup plus pur que celui des ouvrages du XVIe siècle, et cela par l'absence même de l'ampleur et de cette véritable beauté de formes que développa postérieurement l'étude des monuments de l'antiquité. » Les peintres de l'Ombrie ne sont en quelque sorte que des précurseurs; mais leur tendance est nettement indiquée : c'est parmi eux qu'il faut chercher un art véritablement religieux et pourtant dégagé de ces langes de barbarie que le moyen âge laissa partout après lui.

L'Ombrie était peuplée de couvents, où, loin du monde, étrangers aux révolutions qui bouleversaient l'Italie, des moines consacraient leur existence laborieuse à peindre, pour les missels, des miniatures qui sont des chefs-d'œuvre de piété ingénue, mais dont les auteurs ont laissé trop souvent leur nom inconnu. Angelico de Fiesole, le peintre de l'extase et des mystiques rêveries, s'y réfugia pendant les troubles de Florence et y vécut de longues années dans la paisible retraite du couvent de Foligno. Si nous l'avons rangé dans l'école florentine, à cause de sa naissance et pour nous conformer à l'usage, nous comprenons ceux qui le classent parmi les peintres de l'Ombrie, dont le rapprochent ses études, ses goûts, son talent et ses sympathies. Quand l'antiquité révélait ses traditions à l'Italie émerveillée,

l'Ombrie ne s'en doutait guère. Isolés dans les profondes vallées des Apennins, ses artistes continuaient à peindre leurs naïves madones et leurs saints en prière disposés avec une symétrie géométrique. Peu d'entre eux sont illustres : quand on a nommé Alunno de Fuligno, Gentile da Fabriano, Pietro Perugino, le seul dont nous nous occuperons spécialement, le Pinturicchio et quelques autres, on est au bout ; mais s'il fallait dresser la liste des chefs-d'œuvre qu'a produits cette école, un volume ne suffirait pas. Une telle école pourtant ne pouvait durer : la Renaissance l'a tuée. Quand partout la philosophie captivait les esprits les plus élevés et se substituait aux anciennes croyances, il fallait bien que l'art, qui ne trouvait plus ses inspirations dans la foi naïve, cherchât sa route d'un autre côté, et la radieuse antiquité surgissant tout à coup avec ses chefs-d'œuvre enfouis et ses traditions oubliées depuis mille ans, devait faire disparaître bien vite une école qui n'avait jamais eu que le ciel pour but et la prière pour moyen. Raphaël a opéré cette transformation, ou plutôt, il s'est élevé plus haut que tous les autres dans un renouvellement qui s'accomplissait partout. Nul n'a aimé plus que lui l'antiquité, et nul n'en a mieux compris les principes; mais, si à l'incomparable beauté de la forme, il a su joindre cette candeur naïve et cette irréprochable pureté qui ne l'abandonnèrent jamais, il le doit à l'Ombrie et à ses traditions. C'est dans ce petit coin perdu de l'Italie qu'il a trouvé les premières impressions de son enfance, qu'il a puisé les premières inspirations de sa jeunesse. Toutefois, cette pieuse naïveté qui caractérise les premières œuvres du chef de l'école romaine, s'efface petit à petit pour faire place au grand style puisé dans l'étude des œuvres de l'antiquité et dans la fréquentation des lettrés qui formaient la cour de Léon X. Les élèves de

Raphaël n'ont plus rien de la candeur qu'on aime dans les débuts du maître : c'est une école savante qui est demeurée homogène tant que Raphaël a vécu, et qui s'est bientôt mêlée aux autres écoles italiennes, surtout à celle de Michel-Ange. C'est surtout dans Jules Romain qu'on peut étudier l'influence que Raphaël a exercée de son vivant, et la perturbation apportée dans ses principes dès qu'il n'a plus été là pour tempérer l'imagination un peu désordonnée de son fougueux élève. Si on trouve dans l'œuvre de Jules Romain des morceaux dont le grand style rappelle l'influence du maître, on voit aussi, dans ses derniers ouvrages, des écarts de goût qui font pressentir le maniérisme.

Parmi les caractères particuliers qui distinguent l'école romaine, il en est un qu'on ne retrouve jamais dans les autres écoles italiennes : c'est l'application à la peinture décorative du genre d'ornementation qu'on a appelé : *les grotesques*. Ce genre de peinture, qui consiste dans un mélange d'animaux, de plantes et d'architecture fantastique, où l'artiste retrace avec une indépendance absolue tous les caprices de son imagination, a été très en faveur parmi les anciens. Chez les modernes, il a emprunté son nom de celui des grottes, parce qu'on en a retrouvé dans les ruines de l'ancienne Rome, au milieu des débris amoncelés, dont l'aspect rappelle plutôt l'idée d'une grotte que celle du palais dont ils faisaient autrefois partie. Vasari attribue les premières peintures en ce genre à Mortro de Feltro, et la perfection à Jean d'Udine. Le chef-d'œuvre du genre se trouve dans l'ornementation qui accompagne les loges du Vatican.

Après le sac de Rome par le connétable de Bourbon, la première école romaine, formée par Raphaël, fut violemment dispersée. Les artistes de tous pays continuèrent à affluer à Rome, mais sans y former une école. Les Carrache, le

Dominiquin, le Guide, le Poussin, Rubens, Velasquez, etc., y vinrent tour à tour, pour étudier les chefs-d'œuvre que renferme la Ville éternelle, mais ils n'avaient rien à apprendre des artistes romains. Parmi ceux-ci pourtant, quelques-uns, comme Baroche, Pietre de Cortone, arrivèrent de leur vivant à une grande réputation singulièrement déchue aujourd'hui. C'est ce qu'on a appelé la seconde école romaine. Mais ce titre leur est donné plutôt à cause de leur nationalité qu'à cause de leurs principes, qui ne constituent pas à proprement parler un corps de doctrine, car à cette époque la fusion est faite et il n'y a plus d'école. C'est donc faute de pouvoir ranger ces artistes dans une autre série qu'on les place habituellement à la suite de l'école romaine. Ils ne continuent pas la tradition de Raphaël, mais dans la décadence générale de l'Italie, ils tiennent encore le premier rang dans l'art italien, et c'est à eux qu'on doit de pouvoir suivre pas à pas l'histoire de la peinture en Italie, depuis le xviie siècle jusqu'à nos jours.

PÉRUGIN.

1446-1524.

Pietro Vanucci (dit le Pérugin), eut pour premier maître Nicolo Alunno, et vint se perfectionner à Florence, dans l'école du Verocchio, où il fut condisciple de Léonard de Vinci. Il fut appelé à Rome par le pape Sixte IV, exécuta plusieurs compositions dans la chapelle Sixtine, au Vatican, et fit surtout à Pérouse un très-grand nombre de tableaux et de peintures à l'huile. Il est assez remarquable qu'on ait accusé d'athéisme un artiste qui a passé sa vie à peindre

des sujets de piété. Toute l'œuvre du Pérugin, par le style encore plus que par le sujet, proteste contre cette accusation de Vasari, dont la partialité est évidente toutes les fois qu'il s'agit de l'école rivale de Michel-Ange. Malheureusement pour la gloire du Pérugin, il a adopté, vers la fin de sa vie, une manière expéditive, répétant toujours les mêmes types, les mêmes attitudes, et faisant ses tableaux, qu'il multipliait outre mesure, d'après un moule presque uniforme. Vasari ne manque pas d'attribuer cette décadence à l'avarice du vieux peintre; mais des critiques moins hostiles en ont donné une autre cause qui peut paraître tout aussi vraisemblable. Le Pérugin, au temps de ses chefs-d'œuvre, avait eu une école nombreuse qui perpétuait les traditions de l'art chrétien et séraphique, par opposition aux novateurs et aux partisans exclusifs de l'art antique. Ceux-ci se vantaient d'avoir des principes fixes, devant conduire infailliblement à la perfection, et le Pérugin put croire qu'une méthode systématique et régulière pouvait également s'appliquer au style dont il était le plus illustre représentant. Il n'y a d'ailleurs rien de bien étonnant qu'un vieillard décline. Ce qui prouve beaucoup en faveur du Pérugin, c'est l'amitié qu'il montra toujours pour ses élèves, et la vénération que Raphaël a témoignée toute sa vie pour l'homme dont il avait été le disciple chéri.

LA VIERGE ET L'ENFANT JÉSUS AVEC PLUSIEURS SAINTS.

Pl. 4]

(Hauteur: 2m,78 cent., largeur 1m,98 cent.)

Musée de Bologne.

La Vierge est assise dans le ciel, tenant dans ses bras l'Enfant-Jésus et entourée d'un cortége de chérubins. Quatre figures, disposées symétriquement, sont debout au bas du tableau : saint Michel, armé et cuirassé, sainte Catherine, les mains jointes, sainte Apolline et saint Jean l'évangéliste, représenté vieux, contrairement à l'usage qui a prévalu, mais facilement reconnaissable à son aigle placé derrière lui. — Gravée par Rosaspina.

RAPHAEL SANTI.
Pl. IX et IX bis.

Raphaël naquit en 1483, à Urbin, petite ville située dans les Apennins, sur le versant qui regarde l'Adriatique. Son père, Giovanni Santi, peintre assez estimé, et de plus poéte, appartenait à cette vieille école d'Ombrie, qui maintenait encore intactes les anciennes traditions de la peinture religieuse. Il mourut en 1494, laissant Raphaël âgé de onze ans, n'ayant pu par conséquent imprimer aucune direction à ses études, mais il avait fait naître et développé en lui ces premières impressions d'enfance que l'âge n'efface jamais.

Giovanni Santi avait toujours montré une admiration très-grande pour Mantegna, Léonard de Vinci et le Pérugin ;

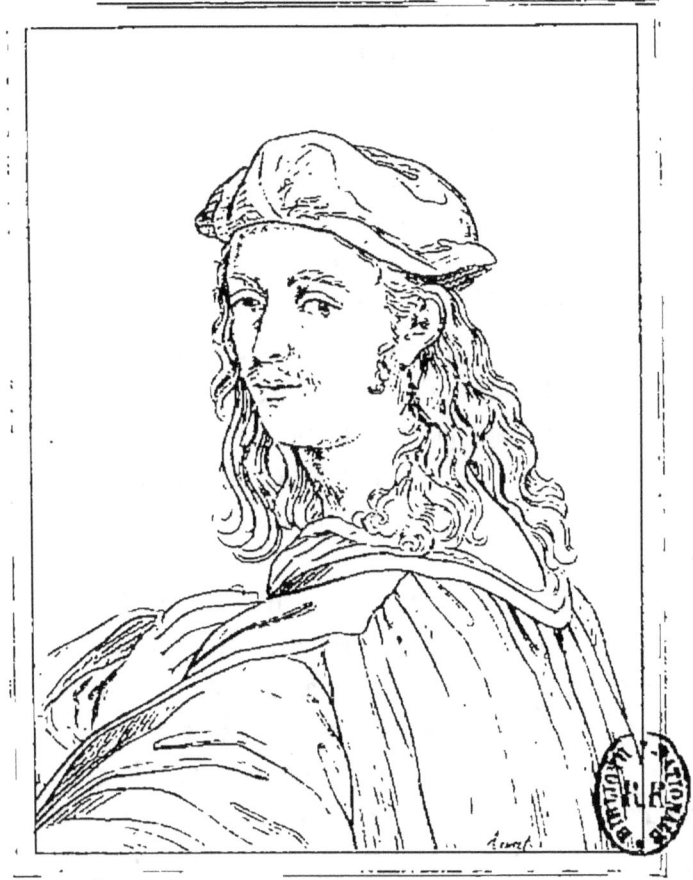

RAPHAEL SANZIO.

RAFFAELE.

mais celui-ci habitant plus près d'Urbin, la famille s'adressa à lui pour prendre Raphaël comme élève. Ce fut un grand bonheur pour Raphaël d'étudier sous ce maître qui, au sentiment religieux de l'école d'Ombrie, joignait l'expérience d'un artiste consommé. Le Pérugin était plus que tout autre capable de réaliser les projets d'éducation que Giovanni Santi avait eus pour son fils.

On ne voit pas, dans la jeunesse de Raphaël, cette originalité d'invention qui, chez un adolescent que les études n'ont pas encore fortifié, n'indique bien souvent que l'absence de méthode. Élève docile, il se contente d'imiter naïvement son maître, puis il ajoute petit à petit dans ses œuvres une grâce particulière qui le fait déjà reconnaître, et quand il arrive à l'âge où un artiste peut réellement voir et sentir par lui-même, il est déjà instruit et prémuni par l'expérience contre les écarts où se perdent quelquefois les génies les mieux doués.

Sa collaboration avec Pinturicchio, en sortant de l'atelier du Pérugin, et la vue des œuvres de Mazaccio et de Léonard de Vinci, à Florence, dut grandir singulièrement sa manière de voir. Mais l'étude attentive qu'il fit dans la libreria de Sienne du groupe antique des trois Grâces, lui ouvrit des horizons absolument nouveaux. Jusque-là, une observation sincère de la nature et de pieuses traditions d'art, naïvement conservées, avaient donné à son talent un charme juvénile ; sa grâce naturelle l'avait préservé de la raideur hiératique, mais ce fut l'étude de l'antique qui l'initia à cette ampleur de formes et à cette majestueuse tournure qui caractérisent les œuvres de sa maturité.

En même temps qu'il dessinait les chefs-d'œuvre de l'antiquité, ses relations l'aidaient à en concevoir plus nettement les différents aspects. Castiglione, Bembo, Bibbiena, l'Arioste,

1.

qui furent ses amis, étaient comme tous les lettrés de la Renaissance, partagés entre les tendances platoniciennes de leur esprit et les goûts épicuriens de leur temps. Par opposition au sentiment païen qui débordait autour de lui, Raphaël avait les souvenirs pieux de l'enfance, les traditions de l'art religieux que lui avait enseigné son maître, et son étroite liaison avec fra Bartholoméo, le moine austère qui montrait le ciel comme source unique de l'inspiration. Les relations ont donc pu, autant que ses études, contribuer à cette magnifique alliance de l'idéal chrétien et de la forme païenne qui est le trait distinctif de son talent.

On distingue généralement trois manières dans l'œuvre de Raphaël : la période péruginesque, la période florentine et la période romaine. On peut suivre pas à pas la transformation : ses premiers tableaux diffèrent si peu de ceux de son maître, qu'on a peine à les reconnaître. Mais dans la période florentine, Raphaël s'élève beaucoup plus haut que le Pérugin. La *belle Jardinière* du Louvre joint à la candeur naïve une souplesse et une vérité qui n'a plus rien de l'ancien style.

La première fresque exécutée à Rome, *la Dispute du Saint-Sacrement*, peut servir de transition entre la seconde manière et la troisième. Dans *l'Ecole d'Athènes*, où le souvenir de l'antiquité domine complétement, l'artiste a su éviter cet écueil si dangereux de subordonner la peinture aux lois particulières à la statuaire. On ne peut contester l'influence que les ouvrages de Michel-Ange ont exercée sur le génie de Raphaël : mais là encore, il a su ne pas dépasser le but. Il est devenu grandiose sans être tourmenté. Entre le raide et le maniéré, ces deux termes extrêmes de l'art, il y a un point qui est la perfection, et Raphaël a su s'y maintenir sans jamais dévier.

Accablé de travaux, Raphaël n'y pouvait suffire. Il se fit aider par ses nombreux élèves, qui non-seulement ébauchèrent ses tableaux, mais même en exécutèrent complétement d'après ses dessins. Jules Romain, Francesco Penni, Polydore, Perino del Vaga, Jean d'Udine et plusieurs autres s'identifièrent avec leur maître, au point qu'il est difficile de fixer la part de chacun dans ses ouvrages. Lorsqu'après sa mort ils furent livrés à eux-mêmes, on retrouva encore dans leurs propres tableaux le talent qu'ils devaient à l'excellente direction qu'ils avaient reçue, mais le souffle inspirateur n'était plus le même. Raphaël mourut le 7 avril 1520, par suite d'un refroidissement. *La Transfiguration* était inachevée sur son chevalet, et les peintures de la salle de Constantin, dont il avait fait les compositions, étaient à peine commencées. Depuis trois siècles, l'enthousiasme qu'il a excité de son vivant n'a subi aucune variation, même aux époques où l'art s'est le plus éloigné de la route qu'il avait suivie, et les générations d'artistes qui se sont succédé, sont venus tour à tour étudier ses chefs-d'œuvre, et l'ont tous proclamé le premier parmi les maîtres.

SAINTES FAMILLES ET MADONES.

Raphaël est le peintre des Madones. C'est à elles qu'il doit sa grande popularité. Le moyen âge avait conçu la Vierge rayonnante et glorieuse qui resplendit au plus haut des cieux, mais n'avait pu la réaliser dans l'art. La Renaissance avait vu dans la Madone une jeune fille ingénue assise dans un jardin, parmi des fleurs, à côté de l'Enfant-Dieu. Ces types, que caressait la pensée populaire, Raphaël leur a donné une forme définitive en les élevant à la plus

haute perfection. *La Madone de saint Sixte* est la plus belle parmi les Vierges célestes, et *la belle Jardinière* du Louvre sera toujours le modèle de la grâce unie à la candeur. Enfin, Raphaël a créé dans l'art un nouvel aspect de la Madone que les âges antérieurs avaient négligé : il l'a faite mère ! A la beauté des traits, à la pureté de l'âme, il a su joindre la tendresse. *La sainte Famille* du Louvre, où la Vierge reçoit avec tant d'effusion l'Enfant-Dieu qui s'élance dans ses bras, semble une hymne à la famille, et l'ange qui sème des fleurs sur leur chaste embrassement, apporte la consécration divine au plus beau des sentiments humains. Jusque-là, l'art nous avait montré la Vierge adorant son Dieu dans l'enfant qu'elle contemple, Raphaël nous a montré la mère chérissant son enfant sur la terre, en attendant qu'elle soit près de lui dans le ciel. Toutes les nuances de l'amour, de l'innocence, de la grâce et de la sainteté sont exprimées tour à tour dans ses Madones, dont le recueil justifie si bien l'opinion populaire qui l'admire avant tout comme le peintre de la Vierge.

LA BELLE JARDINIÈRE.

Pl. 2.

((Hauteur 1m,22 cent., largeur 80 cent.)

Tableau peint sur bois ; cintré par le haut, les figures sont entières.

Musée du Louvre (collection de François Ier qui le tenait du gentilhomme Siennois pour qui elle a été exécutée).

Le nom de ce tableau vient, suivant les uns, d'une jardinière célèbre par sa beauté qui aurait servi de modèle à

Raphaël, et suivant d'autres, de ce que la Madone est placée dans une prairie émaillée de fleurs. Selon une opinion de Mariette, confirmée par Passavent, Raphaël l'aurait peint à Florence, pour un gentilhomme de Sienne, et étant parti subitement pour Rome, aurait chargé son ami Ridolfo Ghirlandajo de le terminer. La Vierge et l'Enfant-Jésus sont d'une expression sublime; mais les mains et les pieds sont inachevés, et le manteau bleu n'est évidemment pas exécuté par Raphaël. Cette Vierge est la plus célèbre parmi celles que Raphaël a peintes dans sa manière dite florentine. — Gravé par Chereau, Audouin et Desnoyers.

VIERGE AUX CANDÉLABRES.

Pl. 3.

Tableau rond de deux pieds de diamètre.

La Vierge, dont la figure est entièrement de face, tient l'Enfant-Jésus sur ses genoux. Deux anges, dont on ne voit guère que la tête, portent chacun un candélabre; très-inférieurs au reste du tableau, ils ont été ajoutés postérieurement. Ce tableau a passé de la galerie Borghèse dans celle de Lucien Bonaparte, puis dans celle du duc de Lucques et se trouve maintenant à Londres. — Gravé par Moracès, Bridoux (sans les anges).

MADONE DE LA GALERIE BRIDGEWATER.

Pl. 4.

Figure jusqu'aux genoux, peint sur bois et transporté sur toile. Il en existe une esquisse dans la galerie de Florence.

La Vierge tient l'Enfant-Jésus, couché en travers, sur ses genoux, et sur son bras droit : l'Enfant saisit le voile

de sa Mère qui le regarde avec amour. Ce tableau a passé de la collection Leignelay dans la galerie d'Orléans, et se trouve actuellement en Angleterre, chez lord Ellesmère. — Gravé par Boulanger, Nicolas de Larmessin et A. Romanet.

LA VIERGE AU LINGE.

Pl. 5.

Musée du Louvre (peint sur bois).

(Hauteur 68 cent., largeur 44 cent.)

Ce tableau est connu sous le nom de *Vierge au Diadème*, de *Sommeil de l'Enfant-Jésus* et de *Silence de la sainte Vierge*. Il a appartenu à M. de Châteauneuf, au marquis de Vrillière, puis il a fait partie de la collection du prince de Carignan, après la mort duquel il a été acheté par Louis XV.

La Vierge, la tête ornée d'un diadème bleu, lève le voile qui recouvre l'Enfant-Jésus, pour le montrer au petit saint Jean agenouillé près d'elle. Le fond représente une ruine près de la vigne Sachetti, à côté de saint Pierre. — Gravé par Pailly et Desnoyers.

SAINTE FAMILLE SOUS LE CHÊNE OU VIERGE AU LÉZARD.

Pl. 6.

Près de la Vierge assise sous un chêne, l'Enfant-Jésus reçoit du petit saint Jean une bande de parchemin avec inscription : les deux enfants posent un de leurs pieds sur un berceau.

Saint Joseph contemple cette scène, accoudé sur un fragment de bas-relief antique. Ce tableau, qui a été terminé par Francesco Penni, après la mort de Raphaël, a eu les honneurs du voyage à Paris, et est retourné, après 1815, à Madrid, où il fait partie du musée royal. — Gravé par Frezzia et à l'eau-forte par Bonazone et par Augustin Carrache avec des changements dans le paysage.

MADONE DEL PASSEGGIO (OU LA BELLE VIERGE).

Pl. 7.

Peint sur bois.

La Vierge, debout, serre contre elle l'Enfant-Jésus, qu'embrasse le petit saint Jean. Derrière un buisson, on voit saint Joseph qui les cherche : la scène se passe dans un riche paysage. Ce tableau, connu sous le nom de la belle Vierge, fut donné par le duc d'Urbin au roi d'Espagne, qui en fit présent à Gustave-Adolphe; on le retrouve ensuite dans la galerie du Palais-Royal, et en 1798, il a été acquis par le duc de Bridgewater, pour 75 000 francs. Il en existe plusieurs répétitions fameuses, une au musée de Naples, provenant de la galerie Farnèse, une à Venise, une à Florence, deux à Rome, dans la galerie Doria, et au palais Albani; enfin, dans la galerie Lichtenstein, à Vienne, il y en a une excellente copie attribuée à Nicolas Poussin. — Gravé par Pesne, Nicolas de Larmessin et Augustin Legrand.

MADONA DELL' IMPANNATA.

Pl 8.

Sur bois, fig. jusqu'aux genoux et de grandeur presque naturelle.

La Vierge, debout, à droite, prend dans ses bras l'Enfant-Jésus que lui présente sainte Elisabeth et que touche du doigt une des saintes femmes placées derrière. Saint Jean-Baptiste, assis sur une peau de panthère, désigne du doigt l'Enfant-Dieu. Vasari indique ce tableau comme ayant appartenu au duc Côme de Médicis : il est venu à Paris, et après 1815, est retourné au palais Pitti, où il est encore. L'Enfant-Jésus est admirable ; mais la figure de saint Jean, assez faible, passe pour être peinte par une main étrangère, et n'existe pas dans une composition primitive. Il y a une très-belle copie de ce tableau au musée de Madrid. — Gravé par Bertonnier.

SAINTE FAMILLE

(DITE LA VIERGE AU PILIER OU LA VIERGE DANS LES RUINES).

Pl. 9.

(Hauteur 1m,10 cent., largeur 72 cent.)

Autrefois dans l'Escurial. Musée de Madrid. Peint sur bois.
Il en existe plusieurs copies anciennes qui ont de la célébrité.

La Vierge tient assis sur un fragment de corniche l'Enfant-Jésus qui regarde sa mère et tend le bras vers la

croix de jonc que lui présente le petit saint Jean. Derrière le groupe est une ruine où saint Joseph marche en tenant une torche. Au fond, une ville sur des rochers. — Gravé par Charles Simoneau.

MADONE DE LA MAISON COLONNA.

Pl. 10.

Sur bois, fig. jusqu'aux genoux.

La Vierge soutient d'un bras l'Enfant-Jésus qui saisit la robe de sa mère sur la poitrine, et elle tient un livre dans son autre main. Dans le fond, un coin de paysage.

Ce tableau passa de la famille Salviati à la famille Colonna et se trouve maintenant au musée de Berlin. — Gravé par Mandel.

SAINTE FAMILLE (DE LA MAISON CANIGIANI).

Pl. 11.

Musée de Munich.

Il a été peint vers 1506 sur bois.

La Vierge, assise dans un pré, tient de la main gauche un petit livre, et de l'autre soutient l'Enfant-Jésus. En face, sainte Elisabeth avec le petit saint Jean; saint Joseph, placé derrière, complète le groupe qui se trouve placé dans un riant paysage, où l'on aperçoit une ville au fond. On a critiqué, dans ce tableau, la forme pyramidale du groupe, dont la silhouette offre une certaine sécheresse. Cette allure

géométrique était autrefois tempérée par des petits anges qui ont subi une restauration tellement malheureuse, qu'on a cru devoir les supprimer tout à fait. Ce tableau, qui vient des Médicis, a passé dans la galerie de Dusseldorf et de là à la Pinacothèque de Munich.—Gravé par Jules Bonasone, Boivin (avec les anges dans les nuages), Ch. Nessé (sans les anges).

VIERGE DE LA MAISON D'ALBE.

Pl. 12.

Tableau rond. Peint sur bois.

Au milieu d'un paysage, la Vierge, assise à terre, tient un livre d'une main. L'Enfant-Jésus prend la croix que lui présente le petit saint Jean en adoration. Ce tableau, d'une excellente conservation, paraît avoir été fait aussitôt après l'arrivée de Raphael à Rome. Il a tiré son nom de la galerie d'Albe qui le possédait au dernier siècle, ainsi qu'une fort bonne copie ancienne du même tableau. Mais la duchesse d'Albe, après une douloureuse maladie, fit, en faveur du médecin qui l'avait soignée, une disposition testamentaire par laquelle celui-ci devait hériter de l'original et de la copie. Comme elle mourut subitement, on soupçonna un empoisonnement; le médecin fut poursuivi et ne fut remis en liberté que par les instances du prince de la Paix (1814). Alors, si l'on en croit cette tradition, le médecin aurait fait don d'un de ses deux tableaux au prince de la Paix, et aurait vendu l'autre qui était l'original. Quoi qu'il en soit, le tableau original se trouvait, en 1836, à Londres, et il a été acquis, pour la somme de 14 000 liv. sterl., par le conservateur

du musée de Saint-Pétersbourg, où il est actuellement. — Gravé par Desnoyers.

SAINTE FAMILLE (DITE LA PERLE).

Pl. 13.

Musée de Madrid.

Peint sur bois.

Assise près d'un berceau, la Vierge tient l'Enfant-Jésus, auquel le petit saint Jean apporte des fruits. Près de la Vierge est sainte Elisabeth et au fond, dans une ruine, on aperçoit saint Joseph. La scène se passe dans un paysage. Ce tableau, d'un ton très-sombre, et qui a beaucoup de *repeints*, est presque entièrement l'ouvrage de Jules Romain. Il passa de la collection des ducs de Mantoue dans celle de Charles Ier d'Angleterre, et après la mort de ce prince, il fut acheté par l'ambassadeur d'Espagne, pour le compte de son roi. Dès que celui-ci le reçut, il s'écria ravi : « Ah ! celui-ci est ma perle. » De là vient le nom du tableau. — Gravé par Vosterman, Narcisse Lecomte.

VIERGE AU DONATAIRE
(DITE MADONE DE FOLIGNO).

Pl. 14.

(Hauteur 2m,10 cent., largeur 80 cent.)

Sur bois et depuis transporté sur toile, cintré par le haut.

Au milieu d'une gloire d'anges, la Vierge, assise sur les

nuées, tient dans ses bras le divin Enfant. Tous deux regardent le donataire, Sigismond Conti, agenouillé, et présenté à la mère de Dieu par saint Jérôme debout derrière lui De l'autre côté, saint François en extase et saint Jean-Baptiste debout et montrant du doigt le Sauveur : au milieu, un ange tenant une tablette où était écrite la donation, et au fond une ville au-dessus de laquelle on voit une boule enflammée qui tombe en même temps que luit l'arc-en-ciel. D'après la tradition, cette boule est une bombe, dont le donataire a été miraculeusement préservé au siége de Foligno, sa ville natale, et l'arc-en-ciel est le signe de sa réconciliation avec Dieu. Enlevé par les Français, ce tableau est retourné en Italie après 1815, et se voit au musée du Vatican. — Gravé par Desnoyers.

LA VIERGE ET L'ENFANT JÉSUS.

AVEC QUATRE SAINTS (DITE VIERGE AU BALDAQUIN).

Pl. 15.

(Hauteur 3 mètres, largeur 2 mètres.)

Sur bois.

La Vierge assise sur un trône élevé et surmonté d'un baldaquin, dont le tableau tire son nom, porte l'Enfant dans ses bras. Saint Pierre, saint Bruno, saint Augustin et saint Jacques sont à ses côtés. Au pied du trône, deux anges tiennent une banderolle en parchemin ; dans le haut, deux autres anges soulèvent en volant le rideau du baldaquin.

Ce tableau, qui rappelle la manière de fra Bartholoméo, peut montrer quel genre d'influence ce maître a exercé sur Raphaël. Il a eu les honneurs du voyage en France et est retourné, après 1815, au palais Pitti, où il est encore. — Gravé par Lorenzini et Nicolet.

VIERGE AU POISSON.

Pl. 16.

Musée de Madrid.

La Vierge est placée sur un trône avec l'Enfant. Conduit par un ange, le jeune Tobie, tenant un poisson, vient les implorer pour guérir la cécité de son père. De l'autre côté, on voit saint Jérôme tenant un livre sur lequel l'Enfant-Jésus pose la main. — Les maux d'yeux étant très fréquents à Naples, on y fit une chapelle spéciale pour en obtenir la guérison, et le tableau de Raphaël fut commandé pour l'orner. La présence de saint Jérôme a donné lieu à une foule de commentaires, parmi lesquels l'opinion de M. J. Henry nous a paru spécieuse. Saint Jérôme a traduit le livre de Tobie, et l'Enfant-Jésus, en posant la main sur ce livre, semble lui donner l'approbation divine. On sait que le caractère sacré du livre de Tobie a été fréquemment contesté. Ainsi s'expliquerait tout naturellement la singularité de cette composition. Le duc de Médina, vice roi de Naples, fit enlever ce tableau pour orner son palais; en 1644, le roi d'Espagne, Philippe IV, le fit placer à l'Escurial. Pris par les Français en 1813, le tableau qui était sur un panneau absolument vermoulu et était menacé d'une destruction

complète, fut transporté sur toile, opération qui ne fut terminée qu'en 1822, où il repartit pour l'Espagne. — Gravé par Bartolozzi, Desnoyers, Lignon, etc.

VIERGE A LA CHAISE.

Pl. 17.

Cette Vierge est une des plus célèbres de Raphaël! Elle fut enlevée de Florence pour être envoyée à Paris et rendue à la Toscane, en 1815 : on l'estimait alors 150 000 francs, mais sa valeur serait beaucoup plus considérable aujourd'hui.

Tableau rond, peint sur bois. Les figures sont à mi-corps, sauf l'Enfant-Jésus qui est entier et regarde le spectateur. Le petit saint Jean joint ses mains en signe d'adoration. La Vierge est coiffée d'une étoffe rayée, et ses épaules sont recouvertes d'une riche étoffe à franges. Le siège qu'on voit à gauche a motivé le nom du tableau.

Galerie de Florence : elle est déjà marquée dans le catalogue de 1589. Il en existe de nombreuses copies anciennes et modernes et une répétition sans le petit saint Jean.

Les principales gravures sont celles de Sadeler, Van Schupen, Bartholozzi, Muller et Desnoyers.

SAINTE FAMILLE

(DITE GRANDE SAINTE FAMILLE DU LOUVRE OU DE FRANÇOIS 1ᵉʳ).

Pl. 18.

(Hauteur 2m,07 cent., largeur 1m,40 cent.)

Musée du Louvre.

Peint sur bois et transporté sur toile.

La Vierge se penche pour prendre l'Enfant-Jésus qui s'élance vers elle. Sainte Elisabeth est agenouillée avec le petit saint Jean, et saint Joseph, dans une attitude contemplative, est de l'autre côté du tableau. Deux anges, dont l'un croise les bras en signe d'adoration, tandis que l'autre répand des fleurs sur la Vierge et l'Enfant-Dieu, complètent la composition. Ce tableau, qui est très-célèbre, a été ébauché par Jules Romain, ce qui explique le ton rougeâtre des chairs et la noirceur des ombres, défaut assez ordinaire chez cet artiste. On a imaginé une fable par laquelle Raphaël aurait donné ce tableau à François 1ᵉʳ, par reconnaissance pour sa générosité. Il est démontré aujourd'hui qu'il a été commandé par Laurent de Médicis pour être offert par lui au roi de France. Ce magnifique ouvrage a été gravé un très-grand nombre de fois.

La gravure de Gérard Edelinck est un chef-d'œuvre; celle de Richomme est également très-estimée.

MADONE DE SAINT SIXTE.

Pl. 19.

Entre deux rideaux verts qui s'ouvrent, la Vierge apparaît au milieu d'une gloire lumineuse toute peuplée de chérubins. Les pieds semblent à peine effleurer le nuage qui la porte, et le divin Enfant, qu'elle tient dans ses bras, contemple les fidèles d'un regard profond et rêveur. D'un côté, est le pape saint Sixte en adoration ; de l'autre, sainte Barbe regardant vers la terre. Cette Madone, la dernière du maître, est aussi la plus célèbre. C'est elle que M. Ingres a imitée dans son fameux tableau du vœu de Louis XIII. C'est devant elle que Corrège s'est écrié : « Moi aussi je suis peintre ! » C'est en la voyant que, suivant la tradition, Francia aurait jeté ses pinceaux qu'il refusa de reprendre jusqu'à sa mort. Tous ces contes prouvent simplement l'immense admiration que ce chef-d'œuvre a toujours inspirée. Il était placé dans le monastère de Saint-Sixte, à Plaisance, quand l'électeur de Saxe, Auguste III, en offrit une somme si énorme que les moines consentirent à le céder. Son arrivée à Dresde excita un enthousiasme extraordinaire : on voulut le placer dans la grande salle de réception du palais, et le roi fit changer de place son trône pour donner au tableau la place d'honneur. — Gravé par Schultze, Muller, Desnoyers, etc., sur toile.

SAINTE FAMILLE (DITE LA VIERGE DE LORETO).

Pl 20.

(Hauteur 1m,21 cent, largeur 91 cent.)

La Vierge contemple l'Enfant-Jésus couché sur une table en soulevant le voile qui le couvrait. A droite, on voit saint

Joseph. Le tableau original, qui se trouvait autrefois à Rome, fut donné en 1717, à la chapelle de Notre-Dame-de-Lorette. Il vint au musée Napoléon, à la suite de nos victoires, et en repartit après nos revers. Le musée du Louvre en possède une ancienne copie, cataloguée autrefois comme l'original. — Gravé par Richomme, Muller, fig., à mi-corps.

LA VISITATION.

Pl. 21.

La Vierge, debout dans un paysage, pose avec un embarras pudique, sa main gauche sur sa taille en recevant les félicitations de sainte Elisabeth. Dans le fond, on voit le baptême du Christ avec Dieu le Père qui apparaît dans le ciel.

Ce tableau, acquis en 1655, par Philippe IV d'Espagne pour être placé à l'Escurial, était peint sur un panneau et fut transporté sur toile par les Français qui l'emportèrent à Paris sous le premier Empire. Il est actuellement au musée de Madrid. — Gravé par Desnoyers.

MARIAGE DE LA VIERGE.

Pl. 22.

Musée de Milan.

D'après une ancienne légende, plusieurs jeunes gens, se trouvant réunis à Jérusalem, se présentèrent devant la Vierge en tenant chacun une baguette : celle de saint Joseph ayant fleuri immédiatement, ce miracle indiqua qu'il était l'époux choisi par le Seigneur, et les autres durent rompre

leur baguette. C'est ce sujet que Raphaël a représenté dans un tableau connu sous le nom de *Sposalizio*, les épousailles.

Ce tableau, que Raphaël a peint très-jeune pour l'église S.-Francisco, à Citta di Castello, lui a été commandé par les moines de ce couvent. Il est imité d'une composition du Pérugin, autrefois dans la cathédrale de Pérouse, aujourd'hui à Caen. C'est le premier ouvrage de Raphaël qui soit signé avec la date. Dans le temple qui est au fond, les lignes de la perspective qui sont tracées à l'encre apparaissent à travers la peinture qui est fort légère. Ce tableau est dans un état de parfaite conservation.

Il existe une étude dessinée à la pierre noire pour la tête de la Vierge, dans le musée de Lille. Gravé par Longhi.

LA VISION D'EZÉCHIEL.

Pl. 23.

Pendant la captivité de Babylone, le prophète Ézéchiel eut une vision. A travers le firmament étincelant de flammes et d'éclairs, l'Esprit de Dieu, ayant une face d'homme, une de lion, une de bœuf et une d'aigle, lui apparut et lui dit : « Fils de l'homme, lève-toi, va trouver les fils d'Ismaël ; ils ont un cœur dur, indomptable ; dis-leur d'écouter enfin mes paroles, et qu'ils cessent de m'irriter ». Jehovah apparaît dans le ciel au milieu d'une gloire, et entouré des quatre signes des évangélistes. Deux anges soutiennent les bras de l'Éternel, les nuages s'écartent pour laisser voir l'apparition, et au bas du tableau, on aperçoit un paysage à perte de vue. L'art n'a peut-être jamais atteint un style

plus grandiose que dans ce petit tableau. La figure de Jehovah, imitée du Jupiter antique, est magnifique de puissance et de grandeur, et les animaux symbolisés ont une tournure magistrale qui les transfigure et les fait en quelque sorte participer à la divinité. Après être venu à Paris au commencement de ce siècle, ce tableau est retourné au palais Pitti, où il est encore. — Gravé par Longhi, Pigeot, Pelée, L. Calamatta, etc.

JUDITH.

Pl. 24.

(Hauteur 1m,50 cent., largeur 1 metre.)

Peint sur bois.

Judith, seule, adossée contre un mur, tenant de la main droite une grande épée, et le pied posé sur la tête d'Holopherne, semble méditer avec calme sur l'action qu'elle vient de commettre. L'authenticité de ce beau tableau a été contestée : quelques experts l'attribuent à Bonvicino, surnommé le Moretto. Il a passé de la collection Crozat dans la galerie de l'Ermitage à Saint-Pétersbourg. — Gravé par Larcher, Desmadryl.

ISAÏE.

Pl. 25.

Peint à fresque dans l'église Saint-Augustin à Rome.

Le prophète assis indique du geste au spectateur une bande de parchemin, sur laquelle est écrit en hébreu le

deuxième verset du vingt-sixième chapitre de son livre :
« Ouvrez les portes, et qu'un peuple juste y entre, un peuple
observateur de la vérité; l'erreur ancienne est bannie. »
Un peu plus haut, derrière Isaïe, deux enfants portent une
guirlande de fruits et de feuillage. On raconte, au sujet de
cette peinture, que celui qui l'avait commandée, trouvant le
prix trop élevé quand l'ouvrage fut terminé, vint demander
conseil à Michel Ange. Celui-ci vint voir la fresque et dit :
« Le genou seul vaut le prix demandé. » Cette figure de
Raphaël est celle qui se rapproche le plus du style de Michel-
Ange. — Gravé par Goltzius, Chapron, etc.

LOTH ET SES FILLES.

Pl 26.

Peint sur bois.

Lorsque Sodome fut condamnée aux flammes, Loth fut
obligé de fuir. « Il sortit donc pour demeurer sur la montagne
avec ses filles, et se retira avec elles dans une caverne.
Alors l'aînée dit à la cadette : Notre père est vieux et il n'est
resté aucun homme sur la terre qui puisse nous-épouser
selon la coutume du pays. Viens, donnons du vin à notre
père, enivrons-le, et dormons avec lui, afin que nous
puissions conserver de la race de notre père. » Bien que ce
tableau soit attribué à Raphael, le style semble accuser un
ouvrage de Jules Romain. — Gravé par Jean Martin Reisler.

PORTEMENT DE CROIX.

(LE SPASIMO.)

Pl. 27.

Peint sur bois et transporté sur toile.

Affaissé sous le fardeau de la croix, le Christ se retourne vers les saintes femmes. La Vierge, soutenue par saint Jean et sainte Madeleine, tend les bras vers son divin Fils, tandis que Simon de Cyrène se saisit de la croix pour la porter lui-même. Des juges romains et des soldats à cheval, et dans le fond, les deux larrons conduits au Calvaire, complètent la composition. Ce magnifique tableau, que Mengs présente comme un modèle accompli d'harmonie, d'ordonnance et de clarté, est en outre un des plus remarquables du maître sous le rapport de l'expression dramatique. La figure grêle et délicate du Sauveur, son visage si noble et si souffrant, contrastent merveilleusement avec les formes rudes et grossières du bourreau, et la douleur si diversement exprimée des saintes femmes fait de cette peinture un des grands chefs-d'œuvre de l'art religieux. Commandé pour un couvent de Palerme, ce tableau fit naufrage en route, et la caisse qui le portait arriva en flottant jusque près du port de Gênes où il fut repêché. Les Génois ne voulaient point le rendre, mais le pape intervint et il arriva enfin à Palerme d'où il fut enlevé par ordre de Philippe IV. Emporté par les Français, en 1813, il fut rendu à l'Espagne après la paix et est aujourd'hui au musée de Madrid. — Gravé par Augustin Vénitien en 1517, par Cunego, Lelma, Toschi, etc.

LA TRANSFIGURATION.

Pl. 28.

Dans la partie inférieure du tableau, un père amène son fils possédé du démon et implore l'assistance des apôtres, qui indiquent leur divin Maître comme pouvant seul opérer ce miracle. Jésus, entouré d'un éclat céleste et s'élevant dans les airs entre Moïse et Elie, occupe le haut du tableau, tandis que les trois apôtres saint Pierre, saint Jacques et saint Jean, éblouis par l'éclat de la transfiguration, se sont prosternés sur la montagne où ils avaient suivi Jésus. C'est le dernier tableau d'histoire que Raphaël ait peint, comme la Vierge de Saint-Sixte est sa dernière madone, et ces deux ouvrages sont ceux qui ont excité depuis trois siècles la plus constante admiration. La principale critique qu'on ait faite de ce tableau, est qu'il renferme deux sujets très-distincts, un dans le bas de la composition et un autre dans le haut. On ne peut nier néanmoins que le geste très-significatif des apôtres ne relie parfaitement la scène terrestre avec l'apparition céleste. Ce tableau, étant inachevé quand Raphaël mourut, fut terminé par Jules Romain, et il est un peu poussé au noir, comme toutes les peintures de cet artiste. La Transfiguration était destinée à la cathédrale de Narbonne, mais on ne voulut pas que ce chef-d'œuvre quittât Rome. Il fut pris par les Français au commencement de ce siècle, et retourna en Italie après 1815. — Gravé par Thomassin, Dorigny, Morghen, Girardet, Desnoyers.

SAINT GEORGE (avec l'épée).

Pl. 29.

(Hauteur 32 cent., largeur 27 cent.)

Peint sur bois (au Louvre).

Le saint chevalier, couvert d'une armure d'acier et monté sur un cheval blanc, s'apprête à frapper le monstre avec son épée. Sa lance brisée est par terre, et dans le paysage on aperçoit une femme qui s'enfuit. Ce petit tableau, fait dans la jeunesse de Raphaël, rappelle le Pérugin. Il est dans la galerie du Louvre et provient de la galerie de Mazarin, d'où il a passé dans celle de Louis XIV. — Gravé par Larmessin, Petit.

SAINT GEORGE (avec la lance).

Pl. 30.

Palais de l'Ermitage à Saint-Pétersbourg.

Le saint chevalier, monté sur un cheval blanc, perce le dragon de sa lance. Derrière le monstre, on aperçoit la caverne et une femme à genoux qui implore le ciel. Ce tableau, peint en 1506, fut fait pour le duc d'Urbin, qui l'offrit à Henri VIII d'Angleterre. Il passa dans la galerie Crozat et fut acquis par Catherine II de Russie. — Gravé par Wosterman, Larmessin, sur bois.

SAINT MICHEL.

(LE PETIT SAINT MICHEL DU LOUVRE.)

Pl. 31.

(Hauteur, 31 cent., largeur, 27 cent.)

Peint sur bois.

Ce petit tableau, très-intéressant parce qu'il marque les débuts de Raphaël et sa période *Peruginesque*, est plein de réminiscences du Dante. Derrière l'archange, couvert d'une armure d'or, qui terrasse les monstres qui l'entourent, on aperçoit les pécheurs repentants, chargés de chapes de plomb, rôdant mystérieusement autour de la ville de la colère que détruit le feu du ciel, et les hypocrites et les voleurs tourmentés par des serpents. — Gravé par Claude Duflos.

SAINT MICHEL.

(LE GRAND SAINT MICHEL DU LOUVRE.)

Pl. 32.

(Hauteur 2m,68 cent., largeur 1m,60 cent.)

Musée du Louvre.

L'archange, descendu d'un vol rapide, touche à peine du pied Satan qu'il s'apprête à frapper avec sa lance. Cette belle et gracieuse figure forme un superbe contraste avec celle du démon terrassé que Raphaël, avec son sentiment

exquis des convenances, a dissimulé à l'aide du raccourci, de façon que l'ange domine absolument toute la composition. Ce tableau a beaucoup souffert par des restaurations successives. Vasari dit qu'il a été peint pour François I^{er}, mais il paraît avéré aujourd'hui qu'il aurait été commandé par Laurent de Médicis qui comptait en faire présent au roi de France, dont il voulait avoir l'appui dans sa querelle avec le duc d'Urbin. On a prétendu aussi que Raphaël avait choisi ce sujet pour complaire au pape, en faisant sentir au roi de France que le grand maître de l'ordre de Saint-Michel et le fils aîné de l'église ne pouvait s'empêcher de terrasser le démon de l'hérésie que Luther venait d'évoquer de l'enfer. Mais cette opinion n'est guère soutenable, attendu que le tableau a été fini au mois de mai 1518, et c'est seulement la veille de la Toussaint de l'année 1517 que Luther afficha pour la première fois ses propositions contre les indulgences ; le pape y attacha si peu d'importance qu'il crut simplement à une jalousie de moines. — Gravé par Rousselet, Tardieu, etc.

LES CINQ SAINTS.

Pl. 33.

Peint sur bois.

Une gravure de Marc-Antoine faite d'après le dessin offre des variantes.

Le Sauveur, ayant à sa droite la Vierge, à sa gauche saint Jean le précurseur, est assis dans une gloire lumineuse, au milieu de nuages peuplés de chérubins. Sur la terre, on

voit saint Paul debout, l'épée à la main, et sainte Catherine tenant la palme du martyre, auprès d'un fragment de roue. Après avoir été placé sur le maître-autel de l'église des religieuses de Saint-Paul, à Parme, ce tableau a été apporté à Paris en 1798, et est retourné en Italie après 1815. — M. Passavent l'attribue à Jules Romain. — Gravé par Massard et Pichonnie.

SAINTE CÉCILE.

Pl. 34.

Musée de Bologne.

Sainte Cécile, debout au milieu du tableau, écoute, les yeux levés au ciel, le concert céleste, et dans son ravissement, laisse tomber le petit orgue qu'elle tenait. Saint Paul, saint Jean l'évangéliste, sainte Marie-Madeleine et saint Augustin se tiennent à ses côtés.

Ce tableau, un des plus célèbres du maître, est celui qui fut envoyé à Francia, peu de jours avant la mort du patriarche de l'École bolonaise. Il était peint sur bois, et fut remis sur toile à Paris, en 1803. — Les instruments de musique sont l'ouvrage de Jean d'Udine. — Gravé par Strange, Massard ; Marc-Antoine a gravé l'esquisse.

SAINTE MARGUERITE.

Pl. 35.

(Hauteur, 1m,78 cent., largeur, 22 cent.)

Peint sur bois.

Sainte Marguerite, fille d'un prêtre païen d'Antioche, au troisième siècle, s'étant convertie au christianisme, le diable

se présenta à elle sous la forme d'un dragon répandant une odeur infecte, mais la sainte le fit périr en lui montrant la croix.

La composition de Raphaël, ici représentée, est celle qui a appartenu à Charles I^er et se voit maintenant à Vienne. La sainte Marguerite du Louvre offre quelques différences assez importantes. Dans l'une et l'autre, on croit retrouver l'exécution de Jules Romain. — Gravé par Troyen, Wosterman jeune, Prenner, Manuel, etc.

SAINT SÉBASTIEN.

Pl. 36.

Peint sur bois.

Le saint est lié à un arbre, dans une pose gracieuse, mais maniérée. Deux archers sont à droite. Bien qu'il ait été attribué à Raphaël, il est difficile de reconnaître là le style du grand maître.

SAINT-JEAN BAPTISTE.

Pl. 37.

Le Précurseur, âgé de quinze ans environ et entièrement nu, sauf une peau de panthère qui recouvre la cuisse et l'avant-bras, montre du doigt la croix de bois d'où jaillissent des rayons. Ce tableau, peint pour le cardinal Colonna, figure dans l'inventaire de la tribune de Florence dressé en 1589.

SAINTE CATHERINE.

Pl. 38.

La Sainte, vue jusqu'au genou, est accoudée sur la roue de son martyre et lève la tête vers un rayon céleste. Ce tableau, autrefois dans la galerie Aldobrandini à Rome, est aujourd'hui à la *National gallery* à Londres. — Gravé par Desnoyers, Leroux.

CARTONS DE RAPHAEL EN ANGLETERRE.

Lorsque Raphaël fut chargé de continuer, dans les cartons destinés à être reproduits en tapisserie, le grand cycle de sujets religieux commencé dans la chapelle Sixtine, il voulut représenter la fondation de l'Eglise catholique. Michel-Ange avait déjà orné la chapelle de tableaux empruntés à l'histoire de la création du genre humain, et peint ses majestueuses figures des prophètes et des sybilles. Ce fut plus tard qu'il termina son grand poëme historique par la fresque du jugement dernier. Raphaël fut singulièrement aiguillonné pour la composition d'ouvrages qui devaient subir une constante comparaison avec ceux de son rival. Son idée était que, suivant l'ancien usage byzantin ou romain, les tapisseries, dont il devait fournir les modèles, fussent suspendues aux lambris de la chapelle. Ces tapisseries, exécutées dans la célèbre manufacture d'Arras, excitèrent une admiration indicible lorsqu'elles furent placées, et Vasari dit :

« qu'elles semblaient plutôt créées par un miracle que par la main des hommes. » La fabrication en avait été dirigée par Bernard van Orley, qui avait étudié sous Raphaël. Elles disparurent en 1527, pendant le pillage de Rome par les troupes du connétable de Bourbon, et se retrouvèrent on ne sait comment, à Lyon, en 1530. Le connétable Anne de Montmorency les acheta et les rendit en 1555 au pape Jules III, comme appartenant au saint-siège. Mais pendant les événements qui suivirent la révolution de 1789, elles furent volées une seconde fois, et passèrent dans la main des Juifs qui, pour en extraire l'or qu'elles contenaient, en soumirent une à l'action du feu ; l'opération n'ayant pas été lucrative, ils vendirent les autres à des marchands de Gênes, et elles furent rachetées pour Pie VII, en 1808. Par suite de ces aventures, ces tapisseries se trouvent extrêmement dégradées.

Le sort des cartons qui avaient servi de modèle n'a pas été beaucoup meilleur. Ils étaient restés dans la fabrique d'Arras, mais Rubens n'en trouva plus que sept au lieu de dix, un siècle après. Il en parla à Charles Ier, pendant sa mission diplomatique en Angleterre, et décida ce prince à en faire l'acquisition. Après la mort du roi, quand on vendit ses collections, Cromwell fit faire une exception pour les cartons qui étaient d'ailleurs en fort mauvais état, car les fabricants de tapisserie, pour faire leur besogne, les avaient coupés par bandes étroites et criblés de piqûres d'aiguille qui suivaient tous les traits du dessin. Louis XIV ayant désiré les posséder, Charles II consentit à les lui vendre, mais le comte Damby, lord-trésorier, s'y opposa avec tant d'énergie, que la négociation fut rompue et ils restèrent en Angleterre. Ce fut seulement sous Guillaume III que les morceaux furent réunis et fixés sur toile, et l'on construisit, dans le château de

Hampton-Court, une salle destinée spécialement à les recevoir. Néanmoins depuis quelques années, ils ont été transportés au musée de Kensington, où ils sont encore aujourd'hui. Ces sept cartons sont colorés, comme cela était nécessaire pour servir de modèle à des tapissiers.

Ils ont été gravés par Dorigny, Gribelin, Simon, et reproduits par la photographie.

Les gravures que nous donnons ici sont exécutées d'après les cartons.

LA PÊCHE MIRACULEUSE.

Pl. 39.

Jésus, assis à droite dans la barque, parle à saint Pierre agenouillé devant lui : « Ne craignez rien, parce que désormais vous serez pêcheur d'hommes. » Dans une autre barque, on voit les apôtres occupés à retirer les filets. Dans le lointain, on aperçoit une ville, avec le peuple qui regarde : au premier plan, sur le bord de l'eau, trois grues. Ce carton semble avoir été peint par Raphaël lui-même, probablement comme un modèle pour les suivants.

JÉSUS-CHRIST INSTITUE SAINT PIERRE CHEF DE L'ÉGLISE.

Pl. 40.

Le Christ, debout, indique d'une main un troupeau de brebis ; devant lui est saint Pierre agenouillé et tenant les clefs. Les apôtres sont groupés derrière saint Pierre. On voit une barque au bord de l'eau et une ville au fond dans le paysage. La figure du Christ et celles des principaux

apôtres semblent peintes par Raphaël ; on croit que les draperies, le paysage et les figures moins importantes sont exécutées par Francesco Penni.

SAINT PIERRE ET SAINT PAUL GUÉRISSANT UN BOITEUX.

Pl. 41.

Saint Pierre et saint Paul, sous le péristyle du temple de Jérusalem, s'approchent d'un malheureux estropié, à qui saint Pierre prend la main, disant : « lève-toi et marche ! » Parmi la foule qui les entoure, on remarque un autre boiteux, une femme tenant son enfant et deux autres femmes avec des enfants nus, dont l'un tient des colombes attachées au bout d'un bâton. Les colonnes torses et richement décorées du péristyle se rapportent à celles qu'une ancienne tradition attribue à la décoration du temple de Jérusalem. L'exécution est en grande partie attribuée à Jules Romain.

MORT D'ANANIE.

Pl. 42.

« Il arriva alors qu'un homme, nommé Ananie, vendit un fonds de terre, lui et Saphira sa femme. De concert avec elle, il retint une partie du prix, dont il apporta le reste aux pieds des apôtres ; mais Pierre lui dit : « Ananie, comment la tentation de Satan est-elle entrée dans votre cœur pour vous faire mentir au Saint-Esprit et retenir une partie du prix de votre terre ? Si vous l'eussiez voulu garder, n'était-elle pas à vous ? et l'ayant vendue, n'étiez vous pas

le maître du prix ? Pourquoi votre cœur a-t-il consenti à ce dessein? Ce n'est pas aux hommes que vous avez menti, c'est à Dieu. » Ananie, entendant ces paroles, tomba par terre et mourut; ce qui causa une grande crainte dans tous ceux qui en entendirent parler. — Sur une terrasse où sont les apôtres, saint Pierre prononce l'anathème. Au premier plan, Ananie tombe au milieu des spectateurs épouvantés. On aperçoit Saphira, qui, ne se doutant de rien, compte son argent, des chrétiens qui apportent des vêtements et saint Jean qui distribue l'argent à des pauvres. — Ce carton est un des plus remarquables de la collection : on croit qu'il a été ébauché par Francesco Penni et terminé par Raphaël.

ÉLIMAS FRAPPÉ D'AVEUGLEMENT.

Pl. 43.

Les apôtres saint Paul et saint Barnabé, étant arrivés à Paphos, se présentèrent devant le proconsul Sergius qui désirait entendre la parole de Dieu. Mais Élimas le magicien s'opposait à eux, tâchant de détourner le proconsul de la foi. Alors Saul, nommé aussi Paul, étant rempli du Saint-Esprit, le regarda fixement et lui dit : « Trompeur et fourbe que tu es, enfant du diable, ennemi de toute justice, ne cesseras-tu point de pervertir les voies droites du Seigneur? Mais voici la main du Seigneur sur toi, tu vas devenir aveugle et tu ne verras pas le soleil jusqu'à un certain temps. » A l'instant des ténèbres obscures tombèrent sur lui et il tâtonnait, cherchant quelqu'un qui pût lui donner la main. Alors le proconsul, voyant ce qui venait d'arriver,

embrassa la doctrine du Seigneur. Raphaël nous montre, au milieu d'un palais, le proconsul Sergius, assis sur un tribunal, et devant lui, Elimas frappé de cécité, sur la sentence de saint Paul. A côté de Sergius, sont des licteurs, et autour d'Elimas, des personnages frappés de stupeur. Ce carton est un de ceux qui ont le plus souffert.

SAINT PAUL ET SAINT BARNABÉ A LISTRE.

Pl 44.

Saint Paul et saint Barnabé ayant guéri un paralytique à Listre, le peuple étonné du miracle les prit pour des Dieux, appelant Barnabé Jupiter et Paul Mercure, parce que c'était lui qui portait la parole. Raphaël nous montre les deux saints debout sous un portique et voyant avec douleur la population leur offrir des sacrifices. Le sacrificateur s'apprête à frapper un taureau. Le paralytique témoigne sa reconnaissance, et la foule se prosterne devant les deux saints. Au fond, on aperçoit divers édifices et une statue de Mercure.

SAINT PAUL PRÊCHANT A ATHÈNES.

Pl 45

« Je remarque qu'en toute chose, vous prenez un soin excessif d'honorer les Dieux ; car, lorsque je passais et que je considérais vos divinités, j'ai trouvé même un autel où était cette inscription : *au Dieu inconnu;* c'est donc ce que vous adorez sans le connaître que je vous annonce. Dieu, qui a fait le monde et tout ce qu'il contient, étant le Seigneur du ciel et de la terre, n'habite point dans les temples bâtis

par les hommes et ce ne sont point les ouvrages de leurs mains qui l'honorent. » Saint Paul est debout sur des degrés et prêche la parole de Dieu : des philosophes, des sophistes et des hommes du peuple l'écoutent. Au fond, on voit un temple rond qui rappelle celui construit par Bramante. La figure de saint Paul est imitée de Masaccio, dans un tableau de l'église des Carmélites à Florence, représentant saint Paul visitant saint Pierre dans sa prison.

Marc Antoine a gravé cette composition d'après un dessin.

LES SYBILLES.

Pl. 46.

Cette fresque comprend quatre sybilles et sept anges. A gauche est la sybille de Cumes, le bras levé vers un rouleau de parchemin que développe un ange, avec cette inscription en grec : « la résurrection des morts. » A côté d'elle, la sybille Persique écrit sur un parchemin : « Il y aura la destinée de la mort. » Sur la clef de la voûte est un petit ange tenant un flambeau, et à sa droite, on voit un autre ange montrant une tablette où on lit : « Le ciel entoure le vase de la terre. » A droite du tableau sont la sybille Phrygienne et la vieille sybille Tiburtine, entre lesquelles un ange tient une tablette portant : « J'ouvrirai et je ressusciterai. » Au-dessus de la dernière vole un ange avec une banderole où sont écrits ces mots tirés de la quatrième églogue de Virgile : « Déjà une nouvelle génération. »

Fresque. Église Santa-Maria della Pace, Rome.

ALEXANDRE ET ROXANE.

Pl 47.

Lucien rapporte, dans une narration intitulée : *Hérodote*, que le peintre Aetion obtint le prix aux jeux Olympiques avec un tableau représentant le mariage d'Alexandre et de Roxane, et que, émerveillé du talent de l'artiste, Proxénides, président des jeux Olympiques à cette époque, lui donna sa fille en mariage. La description du tableau que Lucien avait vu en Italie offre une très-grande analogie avec la composition de Raphaël. Alexandre, débarrassé de sa cuirasse, est conduit par un amour devant Roxane et lui offre une couronne, tandis que de petits amours ailés jouent avec les armes que le héros a quittées. Cette peinture se trouvait dans la villa Raphaël ainsi que les *Vices tirant à la cible* de Michel-Ange. La villa a été détruite en 1848 pendant le siége, mais comme elle menaçait ruine depuis longtemps, les peintures en avaient été enlevées dès 1844. Gravé par Volpato.

LES FRESQUES DE RAPHAEL A LA FARNÉSINE.

La Farnésine, élégante demeure que Balthazar Peruzi bâtit pour Augustin Chigi, renferme plusieurs peintures fameuses, entre autres le triomphe de Galathée, et les peintures relatives à l'histoire de Psyché. Ces dernières forment

un ensemble composé de quatorze Amours dans les lunettes, dix tableaux triangulaires et deux plafonds.

SUJETS DES AMOURS.

1. L'amour avec son arc et son carquois.
2. L'amour avec la foudre de Jupiter (avec un aigle).
3. L'amour avec le trident de Neptune.
4. L'amour avec la fourche de Pluton.
5. L'amour avec le bouclier et l'épée de Mars.
6. L'amour avec le vainqueur d'Apollon (avec un griffon).
7. L'amour avec le caducée et le casque ailé de Mercure.
8. L'amour avec le thyrse de Bacchus.
9. L'amour avec la flûte de Pan.
10. L'amour avec le casque de Pallas et le bouclier d'une amazone.
11. L'amour avec un bouclier et un casque se réjouit d'être vainqueur de Mars.
12. Deux amours emportant la massue d'Hercule.
13. L'amour avec le marteau de Vulcain (un crocodile est à côté).
14. L'amour domptant un lion et un cheval marin.

Dix pendentifs ou tableaux triangulaires.

1. Vénus assise près de l'amour désigne Psyché dont elle est jalouse.
2. L'amour montre Psyché aux trois Grâces.
3. Vénus s'éloigne de Junon et Cérès qui protégent Psyché.
4. Vénus implore de Jupiter la punition de Psyché.
5. Vénus prie Jupiter d'envoyer Mercure chercher Psyché qui s'est échappée.
6. Mercure parcourt l'espace en tenant une trompette.
7. Psyché, portée par trois amours, rapporte un vase contenant l'eau du Styx.

8. Psyché rapporte à Vénus l'eau du Styx.
9. Jupiter embrassant l'amour.
10. Psyché portée dans l'Olympe par Mercure pour célébrer son hymen.

Deux plafonds.

1. L'Assemblée des Dieux.
2. Le mariage de l'amour et Psyché.

Nous donnons ici les gravures des deux pendentifs (*Jupiter embrassant l'Amour* et *Psyché portée dans l'Olympe par Mercure*, et les deux plafonds).

Ces fresques, presque entièrement exécutées par Jules Romain, Francesco Penni, et par Jean d'Udine pour la partie ornementale, ont beaucoup souffert et ont été retouchées par Carle Maratte. — Pour tout ce qui concerne l'histoire de Psyché, on peut voir ce qui est dit à propos de la série des trente-deux gravures exécutées d'après les dessins de Raphaël.

JUPITER DONNE UN BAISER A L'AMOUR.

Pl. 48.

Jupiter embrasse l'Amour, qui est debout devant lui et tient une flèche dans chaque main. Un aigle tient la foudre dans son bec. Gravé par Marc-Antoine.

PSYCHÉ CONDUITE PAR MERCURE AU CONSEIL DES DIEUX.

Pl. 49.

Mercure soutenant Psyché qui a les bras croisés sur sa poitrine, la conduit dans l'Olympe. Gravé par Caraglio.

CONSEIL DES DIEUX.

Pl. 50.

L'Amour est debout devant Jupiter, au milieu de tous les Dieux rassemblés. A l'autre bout du tableau, Mercure présente à Psyché la coupe d'ambroisie qui va lui donner l'immortalité.

Dans cette composition et la suivante, Raphaël, pour éviter l'aspect désagréable des figures raccourcies de bas en haut, a simulé des toiles peintes et pendues au plafond. On sait dans quels excès sont quelquefois tombés les artistes qui, dans de semblables décorations, ont abusé des figures *plafonantes*. Gravé par Caraglio.

REPAS DE NOCES.

Pl. 51.

Tous les Dieux sont présents au festin. Les Grâces versent des parfums sur Psyché, placée à côté de l'Amour; les Heures répandent des fleurs sur les convives; Jupiter

prend le nectar que lui offre Ganymède ; Bacchus remplit des coupes apportées par des Amours ; Vénus, couronnée de roses, se prépare à la danse ; Apollon chante en s'accompagnant de sa lyre.

GALATHÉE.

Pl. 52

Le sujet de Galathée semble emprunté au récit de Philostrate sur le Cyclope. Galathée, sur une conque marine traînée par des dauphins et accompagnée de nymphes, de tritons et de centaures marins, vogue doucement sur les ondes. Dans le ciel les Amours lancent leurs flèches.

Cette fresque, exécutée vers 1514, dans la maison d'Agostino Chigi, aujourd'hui la Farnésine, paraît entièrement de la main de Raphaël, qui en parle dans les termes suivants, dans une lettre à Castiglione : « Quant à la Galathée, je me croirais un grand maître, si les qualités que votre Seigneurie y reconnaît s'y trouvaient seulement à moitié. Je lis dans vos paroles l'amour que vous me portez, et je dirai que pour peindre *une beauté*, j'aurais besoin d'en voir plusieurs, à la condition que votre Seigneurie fût présente pour choisir la plus belle. Mais les bons juges et les belles femmes étant rares, je me sers d'une *certaine idée* qui se présente à mon esprit. Si cette idée a quelque excellence d'art, c'est ce que je ne sais, bien que je me donne de la peine pour l'acquérir... »

Cette lettre a une grande importance dans l'histoire de l'art : les artistes de la décadence et les théoriciens de leur temps s'en sont servis pour échafauder un système, d'après lequel l'étude du modèle vivant doit être écartée, et l'artiste

doit y suppléer par des formes conventionnelles puisées dans son imagination. Raphaël nous dit pourtant lui-même que c'est seulement à défaut d'un modèle convenable qu'il s'est servi, dans cette occasion, d'une certaine idée qu'il avait dans la tête, mais son œuvre entière proteste contre une assertion qui tendrait à faire croire qu'habituellement il travaillait de pratique et sans le secours de la nature. Ses nombreux dessins d'après le modèle vivant montrent au contraire que la nature était toujours son point de départ, et que l'idéal ne doit jamais exclure la vérité.

<center>Gravé par Marc-Antoine et par Richomme.</center>

HISTOIRE DE PSYCHÉ.

On ne connaît pas les originaux de ces compositions dont l'invention est ordinairement attribuée à Raphaël. Vasari, dans la vie de Marc-Antoine, paraît croire que Michel Coxcie en est en grande partie l'auteur; d'un autre côté, comme plusieurs de ces compositions ont un cachet vraiment *raphaélesque*, on peut supposer que l'artiste flamand a eu à sa disposition quelques rapides croquis de Raphaël, mais qu'il y a parfois ajouté du sien. Il y en a dont la disposition s'éloigne de la chasteté habituelle à Raphaël, et dans la chambre de bain, on peut voir un poêle dont la forme n'était certainement pas connue en Italie. C'est d'après les gravures d'Augustin Vénitien et du maître au Dé que l'on connaît cette suite, qui comprend trente-deux sujets tirés du récit d'Apulée.

UNE VIEILLE RACONTE L'HISTOIRE DE PSYCHÉ.

Pl. 53.

D'après le récit d'Apulée, une jeune fille avait été enlevée, dans l'espoir d'une riche rançon, par des brigands qui désolaient la Thessalie, sous le règne de l'empereur Adrien. — La captive avait été amenée dans une grotte qui servait de repaire aux brigands, et placée sous la garde d'une vieille femme, qui, pour la distraire de son chagrin, se mit à lui raconter l'histoire de Psyché. La jeune fille, assise à l'entrée de la grotte, écoute le récit de la vieille qui tient un fuseau.

LE PEUPLE AUX GENOUX DE PSYCHÉ.

Pl. 54.

Un roi et une reine avaient trois filles. La cadette, qui se nommait **Psyché**, était si belle, que le peuple, la prenant pour une divinité, se pressait autour d'elle en l'adorant, lorsqu'elle traversait la ville. Vénus, qui se trouve offensée des hommages qu'elle voit rendre à une mortelle, charge l'Amour de la venger, en inspirant à sa rivale une passion ridicule et désordonnée.

TRIOMPHE DE VÉNUS.

Pl. 55.

Vénus, après avoir reçu de l'Amour la promesse qu'elle

désirait, a regagné le bord de la mer, où elle navigue escortée des divinités marines.

LE PÈRE DE PSYCHÉ CONSULTE L'ORACLE D'APOLLON.

Pl. 56.

Des feux brûlent aux pieds de la statue d'Apollon. Le père de Psyché, venu pour consulter le Dieu sur sa fille, a amené derrière lui un taureau et des brebis pour être immolés en sacrifice. Apollon ordonne que Psyché soit conduite sur un rocher pour y devenir l'épouse d'un monstre redouté des hommes et des dieux.

MARIAGE DES SOEURS DE PSYCHÉ.

Pl. 57

Tandis que Psyché excitait l'admiration universelle, mais sans trouver d'époux, ses deux sœurs avaient été demandées de toute part et avaient épousé des rois. C'était le commencement de la vengeance de Vénus.

ON SE MET EN MARCHE VERS LE ROCHER.

Pl. 68.

Il fallait obéir à Apollon; le cortége se dirige vers le lieu qu'il a désigné pour célébrer le mariage de Psyché, qu'on emporte sur une chaise drapée, et le corps en arrière pour retarder le plus possible le moment où elle verrait le fatal rocher.

PSYCHÉ TRANSPORTÉE PAR ZÉPHIRE.

Pl. 59.

Psyché avait été abandonnée seule sur le rocher, suivant les ordres d'Apollon et tremblait de voir arriver son terrible époux. Mais bientôt elle se sentit emportée par Zéphire qui la déposa endormie sur un gazon moelleux, et quand elle s'éveilla, elle vit avec surprise un magnifique palais où trois jeunes filles l'invitèrent à entrer en l'assurant que cette demeure serait désormais la sienne.

LE BAIN.

Pl. 60.

Psyché, après avoir visité le palais, est emmenée dans la salle de bain.

LE REPAS.

Pl. 61.

Après le bain vint le repas : deux jeunes filles apportaient des mets délicats, tandis qu'un chœur d'hommes chantait en s'accompagnant d'instruments à corde : c'était, dit un vieux traducteur d'Apulée, *emmiellée douceur que cette musique*. Psyché était seule à table ; pourtant il lui semblait que quelqu'un d'invisible pour tous et pour elle-même, murmurait à son oreille de douces paroles, et se plaçait à ses côtés, veillant à ce que rien ne lui manquât.

LA NUIT.

Pl. 62.

Quand vint le soir, son silence et son obscurité, Psyché, repassant les événements de la journée, et se rappelant la volonté d'Apollon, se mit à trembler d'effroi en attendant ce monstre, redoutable aux hommes et aux Dieux, qui était son époux et qui allait venir partager sa couche. Pourtant un sommeil invincible s'empara d'elle, et quand le jour parut, elle était seule sur son lit : mais elle se rappelait que son mari avait dit qu'il ne devait être vu de personne, même de Psyché, et qu'au moment même où il serait vu, il y aurait nécessité pour lui de disparaître à jamais, tandis qu'elle-même serait exposée à d'effroyables malheurs.

LA TOILETTE.

Pl. 63.

Pourtant les suivantes de Psyché vinrent dès le matin s'occuper des soins de sa toilette; mais tandis qu'elles arrangeaient ses longs cheveux, on entendit au loin des voix de femmes mêlées de gémissements et de sanglots. Le bruit venait du rocher ou Psyché avait été amenée la veille, et elle reconnut bientôt que c'était ses sœurs qui étaient venues là pleurer sur son sort. Son cœur s'émut, et désirant rassurer sa famille, elle demanda mentalement à son invisible mari la permission de disposer de Zéphire.

ARRIVÉE DES SOEURS DE PSYCHÉ.

Pl. 64.

Les deux sœurs furent bientôt enlevées comme l'avait été Psyché et transportées dans le palais. Après les premiers embrassements, Psyché, avec une insistance d'enfant, leur montra ses meubles magnifiques, ses délicieux jardins, ses terrasses d'où l'on découvrait des horizons sans fin : tant de merveilles ne firent qu'augmenter la jalousie que ses sœurs avaient conçue depuis longtemps contre elle, et elles la pressaient de questions embarrassantes sur l'époux qui lui donnait ces richesses. La pauvre Psyché, qui ne l'avait pas vu, ne pouvait satisfaire leur indiscrète curiosité.

PERFIDES CONSEILS.

Pl. 65.

Les sœurs de Psyché reviennent tous les jours la voir, et ne repartent jamais sans emporter de riches présents. Elles lui parlent sans cesse de son mari, que l'oracle avait appelé un monstre redoutable aux hommes et aux Dieux, et Psyché qui ne le connaissait pas, mais qui va devenir mère, s'épouvante de ce dragon aux hideux embrassements, qu'on lui dépeint comme son époux. Excitée par de perfides conseils, elle va essayer de tromper sa vigilance et de contenter à tout prix une dangereuse curiosité. Les sœurs lui ont remis déjà une lampe pour le voir et un poignard pour le frapper.

CURIOSITÉ ET PUNITION.

Pl. 66.

La nuit venue, Psyché attend que tout soit endormi dans la maison. Elle allume sa lampe, prend son poignard, et tremblante, prête à frapper le monstre dont son imagination est obsédée, elle s'approche du lit et reconnaît le fils de Vénus : près de lui est un arc, un carquois et des flèches. Psyché en prend une et se fait au doigt une légère blessure, s'inoculant ainsi à haute dose de l'amour pour l'Amour lui-même. Mais tandis qu'elle contemple avec ravissement le dieu qui est son époux, une goutte d'huile tombe sur l'épaule de l'Amour qui s'éveille et s'envole aussitôt malgré les efforts qu'elle fait pour le retenir.

L'AMOUR S'ENVOLE.

Pl. 67.

L'Amour est parti et Psyché veut le suivre à travers les bois. En vain, agenouillée, les bras levés, s'arrachant les cheveux de désespoir, elle s'épuise en supplications et en prières. Le fugitif s'envole à tire-d'aile et bientôt disparaît à ses yeux. Psyché, pour mettre un terme à ses angoisses, va se précipiter dans le fleuve, mais les flots qui n'en veulent pas, la ramènent saine et sauve sur le rivage. Là était le dieu Pan aux pieds de chèvre ; il s'approche de Psyché, s'assied près d'elle et lui apprend quels ordres l'Amour avait reçus de Vénus, et comment il y a transgressé.

PSYCHÉ VENGÉE.

Pl. 68.

Psyché désespérée se mit à marcher jour et nuit, appelant toujours celui qu'elle avait perdu. Elle arriva ainsi sur le haut d'un rocher qu'elle reconnut pour celui où elle avait été exposée. Etant descendue vers la ville, elle rencontra ses sœurs à qui elle raconta son malheur. Celles-ci feignirent d'avoir un grand chagrin, mais intérieurement chacune d'elles se flatta que l'Amour, mécontent de leur cadette, allait venir à l'une d'elles. Sitôt la nuit venue, elles se rendirent sur le plateau d'où Zéphire avait l'habitude de les prendre, pour les mener voir Psyché dans le palais de l'Amour. Dès que la brise commença à souffler, elles crurent que c'était le fidèle messager, et s'étant abandonnées à lui sans défiance, elles tombèrent au pied du rocher où on les retrouva sans vie le lendemain. Ainsi fut vengée Psyché.

L'AMOUR MALADE.

Pl. 69.

Pourtant l'Amour est sur son lit, malade de chagrin et d'ennui, bien plus que de sa brûlure. Mais il est gardé à vue, et il lui faut subir tous les reproches de Vénus, outragée comme déesse et comme mère. « Que vous ferez vraiment un beau père de famille! disait-elle ; ne suis-je pas, moi, pour ma part, d'âge et de tournure à m'entendre appeler grand'mère? » L'aventure avait fait du bruit dans l'Olympe. Junon et Cérès les premières, vinrent faire à Vénus des

compliments de condoléances, mêlées d'allusions malignes ; Vénus, en les reconduisant, leur demanda de l'aider dans les recherches qu'elle allait faire, car il lui fallait Psyché morte ou vive.

PSYCHÉ AU TEMPLE DE CÉRÈS.

Pl. 70.

Psyché vint chercher un asile près d'un temple de Cérès que la Déesse affectionnait à cause des riants coteaux couverts de champs et de prairies dont il était environné. Psyché demanda la permission de se cacher un jour ou deux parmi les gerbes de blé offertes par les laboureurs et de vivre du grain qui en tomberait, mais Cérès repoussa ses supplications.

PSYCHÉ AUX PIEDS DE JUNON.

Pl. 71.

Repoussée par Cérès, Psyché s'adressa à Junon, dont le temple était situé au milieu d'une forêt d'arbres séculaires, mais Junon pas plus que Cérès ne voulut écouter la suppliante.

VÉNUS S'ADRESSE A JUPITER.

Pl. 72.

Vénus pourtant fait avancer son char d'or, ouvrage de Vulcain, et traînée par quatre colombes blanches, elle va trouver le maître des Dieux, et lui conte sa mésaventure ;

Jupiter sur sa demande l'autorise, pour l'aider dans ses recherches, à se servir de Mercure, qui, muni de son porte-voix, s'en va aussitôt publier par chemins et carrefours :

> On fait savoir à tous grands et petits
> « Que Vénus a perdu certaine esclave blonde »
> Se disant femme de son fils
> Et qui court à présent le monde :
> Quiconque enseignera sa retraite à Vénus,
> Comme c'est chose qui la touche
> Aura deux baisers de sa bouche
> Et qui la livrera quelque chose de plus.
>
> (LAFONTAINE.)

PSYCHÉ BATTUE DE VERGES.

Pl. 73.

Psyché, les épaules nues, est traînée par les cheveux devant Vénus et battue de verges par ses ordres. Ses cris n'émeuvent pas la Déesse, mais ils vont au cœur de l'Amour qui n'est séparé d'elle que par une draperie.

LES FOURMIS OFFICIEUSES.

Pl. .

La pauvre Psyché pensait à l'Amour, qu'elle espérait toujours revoir, dût-elle échanger le titre d'épouse contre celui de servante. Mais Vénus, pour trouver un prétexte à de nouvelles persécutions, résolut d'imposer à Psyché des entreprises difficiles dont elle comptait bien ne pas la voir

sortir. Elle fit donc apporter dans la cour de son palais un monceau de grains de blé, d'orge, de millet, des graines de pavot, des pois et des lentilles, fit tout mêler et confondre ensemble, puis ordonna à Psyché de trier et mettre à part chaque espèce, exigeant que ce travail fût fait quand elle rentrerait. Elle partit ensuite bien sûre de n'être pas obéie. Mais une fourmi eut pitié de Psyché, et en appelant des milliers d'autres à son aide, elles se mirent à la besogne qui se trouva faite quand Vénus rentra. Si bien que ne pouvant punir Psyché comme elle l'aurait voulu, elle se contenta de lui faire donner un morceau de pain noir pour son dîner.

LES MOUTONS DU SOLEIL.

Pl. 75.

Le lendemain, Vénus imposa encore à Psyché une tâche plus périlleuse. Elle lui ordonna de lui rapporter de la laine d'or des moutons du soleil, disant ironiquement : « Ma bru aura bien cette complaisance. » Ces moutons étaient dans une île qu'un torrent impétueux environnait de toute part : leur laine était si brillante qu'aucun œil n'en pouvait supporter la vue et leur atteinte était mortelle. Pensant toujours à l'Amour, Psyché se mit en marche et arriva au bord du torrent. Mais les eaux à sa vue se retirèrent pour lui livrer passage, et elle le passa à pied sec. Quand elle fut à l'autre bord, un roseau ami, qu'agitait Zéphire, lui conseilla d'attendre là jusqu'au soir : en effet, quand les moutons furent endormis, Psyché vit de nombreux flocons de laine accrochés aux ronces et put sans danger obéir à Vénus.

LA TOUR QUI PARLE.

Pl. 76.

Vénus veut tenter encore une épreuve ; elle voit que la terre, d'accord avec l'Amour, se refuse à seconder sa vengeance, et elle va essayer des enfers. Psyché doit aller trouver Proserpine, qui lui remettra pour Vénus une boîte de beauté. Elle part pour son périlleux voyage dans le pays des morts. Mais sur son chemin est une vieille tour qui enseigne à Psyché comment elle doit s'y prendre et lui recommande, quand elle tiendra la boîte, de se méfier d'une curiosité qui déjà une fois lui a été si funeste.

CARON, LE VIEILLARD ET L'ANE BOITEUX.

Pl. 77.

Psyché, debout sur la barque conduite par Caron, traverse le fleuve des morts. Un vieillard à demi nu la supplie, un genou en terre, de lui laisser prendre place à ses côtés. De l'autre côté du bord, est un âne chargé de bois et son conducteur, boiteux tous les deux. Psyché, instruite par les conseils de la vieille tour, se joue des piéges tendus à sa bonne foi.

LES TROIS PARQUES ET CERBÈRE.

Pl. 78.

Psyché a rencontré tour à tour les trois vieilles femmes

filant du chanvre sous un hangar entouré d'arbres qui, quoique touffus, ne donnent pas d'ombre, et le terrible chien à trois têtes qui garde l'entrée de l'immense fournaise. Elle n'a répondu aux obséquieuses invitations des vieilles que par un salut respectueux, et fait taire Cerbère avec un gâteau d'orge pétri avec du miel.

PROSERPINE ET LA BOÎTE DE BEAUTÉ.

Pl. 79.

Psyché est enfin admise à se prosterner aux pieds de Proserpine, qui lui remet la boîte demandée par Vénus. Psyché quitte les enfers et se trouve enfin rendue à l'air, à la vie et à la lumière.

CONTENU DE LA BOÎTE.

Pl. 80.

Voilà Psyché seule avec sa boîte, et cette boîte, elle en connaît le contenu. Elle hésite cent fois, car il n'y a plus là une lampe malencontreuse ; et pourquoi cette beauté, que son odieux tyran lui envoie chercher à travers mille dangers pour s'en parer, ne servirait-elle pas à Psyché elle-même, et si elle en dérobait une parcelle, qui sait si elle ne parviendrait pas à reconquérir le cœur de son mari. La boîte cède enfin à son effort, mais au lieu de la beauté, il en sort une vapeur nauséabonde et somnifère : Psyché, évanouie, est tombée la face contre terre. Mais près d'elle était un ami, l'Amour lui-même, qui, étroitement gardé dans le

palais de sa mère, a réussi à s'échapper par la fenêtre. Il réveille Psyché de la pointe d'une de ses flèches, et lui dit d'aller rejoindre sa mère et qu'il se charge du reste.

JUPITER ACCÈDE AUX VOEUX DE L'AMOUR.

Pl. 81.

L'Amour vole aux pieds de Jupiter et lui raconte sa peine. Le maître des Dieux, songeant qu'il pourrait bien recevoir de l'Amour service pour service, accède volontiers à ses vœux et charge Mercure d'aller convoquer les Dieux au banquet des noces.

PRÉSENTATION A L'OLYMPE.

Pl. 82.

Les Dieux sont au grand complet, et l'Amour présente Psyché à l'assemblée. On lui décerne l'immortalité à l'unanimité, et Mercure lui présente la coupe d'ambroisie.

REPAS DE NOCES.

Pl. 83.

Les Dieux sont au banquet, et l'Amour, allant de Psyché à Vénus et de Vénus à Psyché, voit avec joie qu'elles sont à jamais réconciliées.

CONCLUSION DE L'HISTOIRE.

Pl. 84.

Psyché, admise au rang des immortelles, est désormais inséparable de son mari. Le sens de cette allégorie, si conforme au génie antique, est aisé à comprendre. Psyché est le symbole de l'âme. Une curiosité indiscrète l'a poussée et pour l'avoir satisfaite, elle a subi d'effroyables malheurs. Mais épurée par une série d'épreuves dont elle est sortie victorieuse, elle retrouve le bonheur avec l'immortalité.

FIN DU TOME DEUXIÈME.

TABLE DES MATIÈRES

ÉCOLE ROMAINE.

	Planches.	Pages
Pérugin....................................		6
La Vierge et l'enfant Jésus, avec plusieurs saints	1	8
Raphael Santi (portraits IX et IX *bis*).........		8
Saintes familles et madones.............		11
La belle Jardinière...................	2	12
Vierge aux candélabres	3	13
Madone de la galerie Bridgewater	4	13
La Vierge au linge....................	5	14
Sainte famille sous le chêne, ou Vierge au lézard	6	14
Madone del Passeggio (ou la belle Vierge)....	7	15
Madone dell' impannata................	8	16
Sainte famille (dite la Vierge au pilier, ou la belle Vierge).........................	9	16
Madone de la maison Colonna.............	10	17
Sainte famille (de la maison Cantgiani).......	11	17
Vierge de la maison d'Albe	12	18
Sainte famille (dite la Perle)............	13	19
Vierge au donataire (dite madone de Foligno)..	14	19
La Vierge et l'enfant Jésus, avec quatre saints (dite Vierge au baldaquin)...............	15	20
Vierge au poisson.....................	16	21
Vierge à la chaise	17	22
Sainte famille (dite grande Sainte famille, ou de François I^{er}).........................	18	23
Madone de saint Sixte..................	19	24
Sainte famille (dite la Vierge de Loretto)......	20	24
La Visitation.........................	21	25
Mariage de la Vierge	22	25
La vision d'Ézéchiel...................	23	26

TABLE DES MATIÈRES.

	Planches.	Pages
Judith	24	27
Isaïe	25	27
Loth et ses filles	26	28
Portement de croix (le Spasimo)	27	29
La Transfiguration	28	30
Saint George (avec l'épée)	29	31
Saint George (avec la lance)	30	31
Saint Michel (le petit saint Michel du Louvre)	31	32
Saint Michel (le grand saint Michel du Louvre)	32	32
Les cinq saints	33	33
Sainte Cécile	34	34
Sainte Marguerite	35	34
Saint Sébastien	36	35
Saint Jean-Baptiste	37	35
Sainte Catherine	38	36
Cartons de Raphael en Angleterre		36
La pêche miraculeuse	39	38
Jésus-Christ institue saint Pierre chef de l'Église	40	38
Saint Pierre et saint Paul guérissant un boiteux	41	39
Mort d'Ananie	42	39
Elimas frappé d'aveuglement	43	40
Saint Paul et saint Barnabé à Lystre	44	41
Saint Paul prêchant à Athènes	45	41
Sujets antiques		41
Les Sybilles	46	42
Alexandre et Roxane	47	43
Les fresques de Raphael à la Farnésine		43
Jupiter donne un baiser à l'Amour	48	45
Psyché conduite par Mercure au conseil des dieux	49	46
Conseil des dieux	50	46
Repas de noces	51	46
Galathée	52	47
Histoire de Psyché		48
Une vieille raconte l'histoire de Psyché	53	49

TABLE DES MATIÈRES.

	Planches.	Pages
Le peuple aux genoux de Psyché	54	49
Triomphe de Vénus	55	49
Le père de Psyché consulte l'oracle d'Apollon	56	50
Mariage des sœurs de Psyché	57	50
On se met en marche vers le rocher	58	50
Psyché transportée par Zéphire	59	51
Le bain	60	51
Le repas	61	51
La nuit	62	52
La toilette	63	52
Arrivée des sœurs de Psyché	64	53
Perfides conseils	65	53
Curiosité et punition	66	54
L'Amour s'envole	67	54
Psyché vengée	68	55
L'Amour malade	69	55
Psyché au temple de Cérès	70	56
Psyché aux pieds de Junon	71	56
Vénus s'adresse à Jupiter	72	56
Psyché battue de verges	73	57
Les fourmis officieuses	74	57
Les moutons du soleil	75	58
La tour qui parle	76	59
Caron, le vieillard et l'âne boiteux	77	59
Les trois Parques et Cerbère	78	59
Proserpine et la boîte de beauté	79	60
Contenu de la boîte	80	60
Jupiter accède aux vœux de l'Amour	81	61
Présentation à l'Olympe	82	61
Repas de noces	83	61
Conclusion de l'histoire	84	62

FIN DE LA TABLE DU TOME DEUXIEME.

Paris. — Imprimerie de E. MARTINET, rue Mignon, 2.

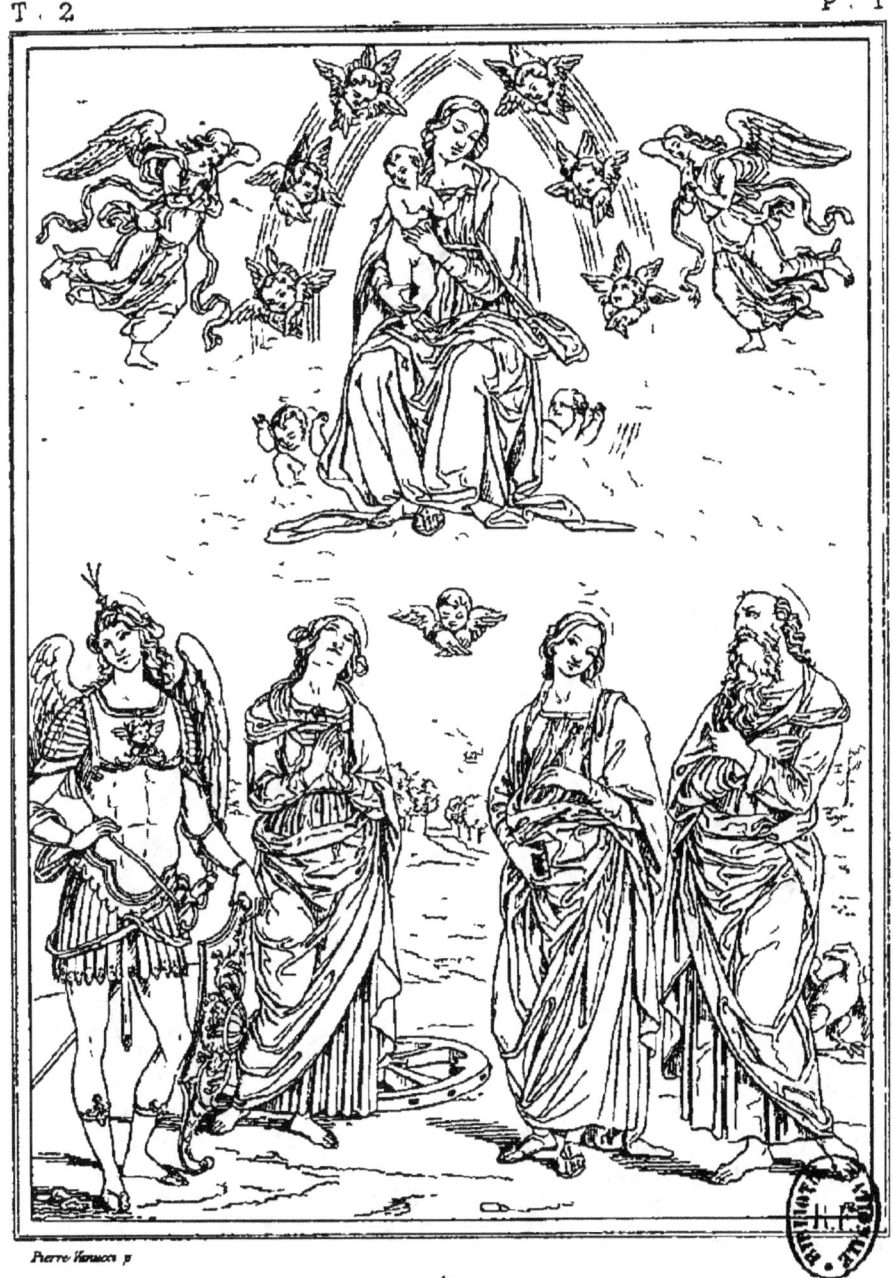

LA VIERGE ET L'ENFANT JÉSUS AVEC PLUSIEURS SAINTS

LA VERGINE E IL BAMBINO E MOLTI SANTI

LA VIRGEN Y EL NIÑO JESUS CON MUCHOS SANTOS

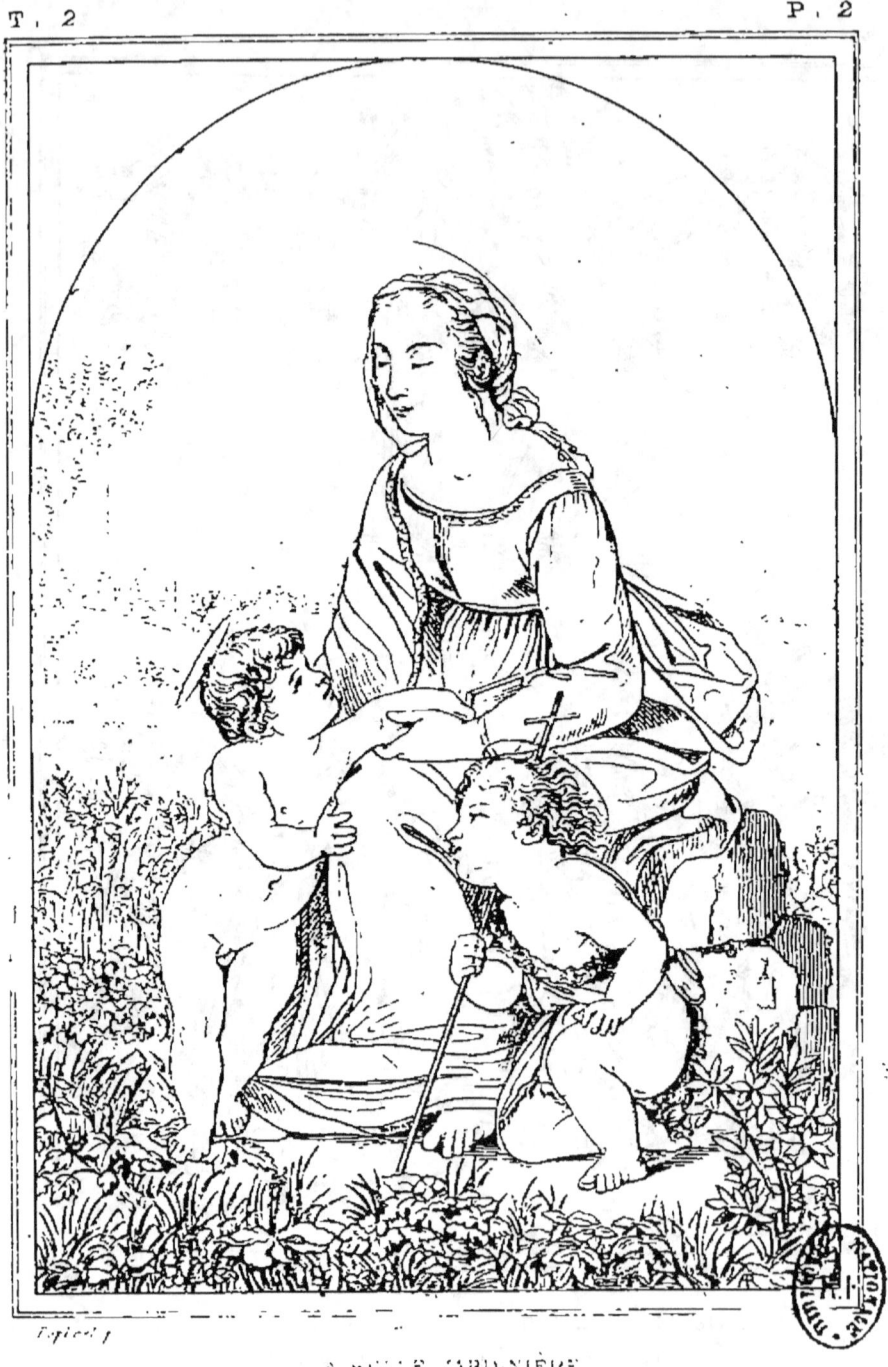

A LA BELLE JARDINIÈRE

T. 2 P. 3

LA VIERGE ET L'ENFANT JÉSUS.
LA VERGINE E IL BAMBIN GESÙ.

T. 2 — P. 4

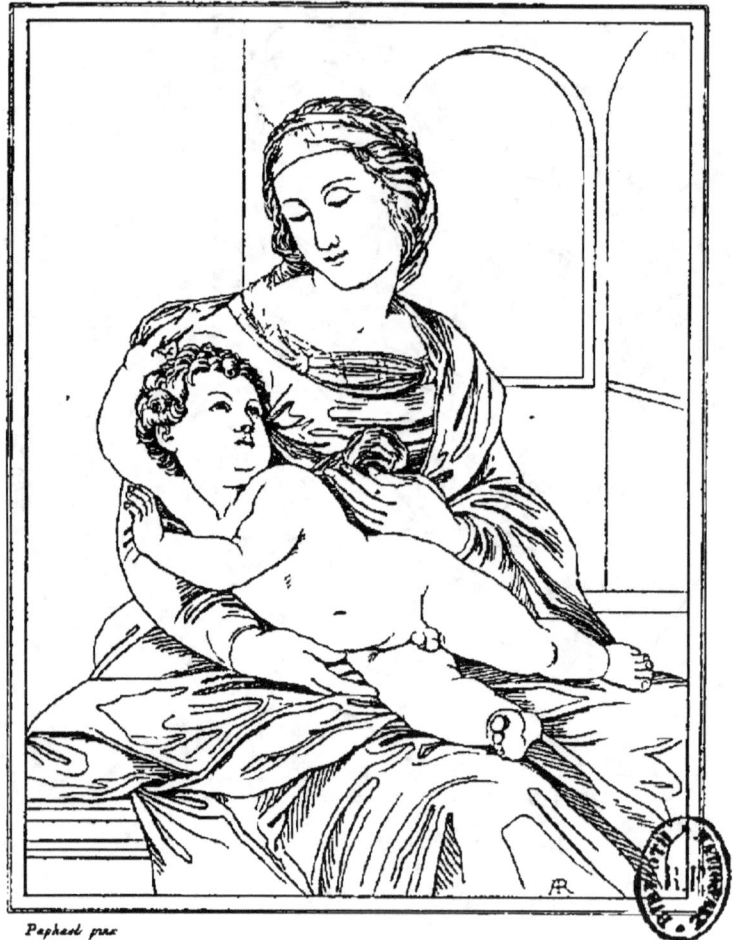

Raphael pinx.

LA VIERGE ET L'ENFANT JESUS

LA VERGINE E IL BAMBIN GESU

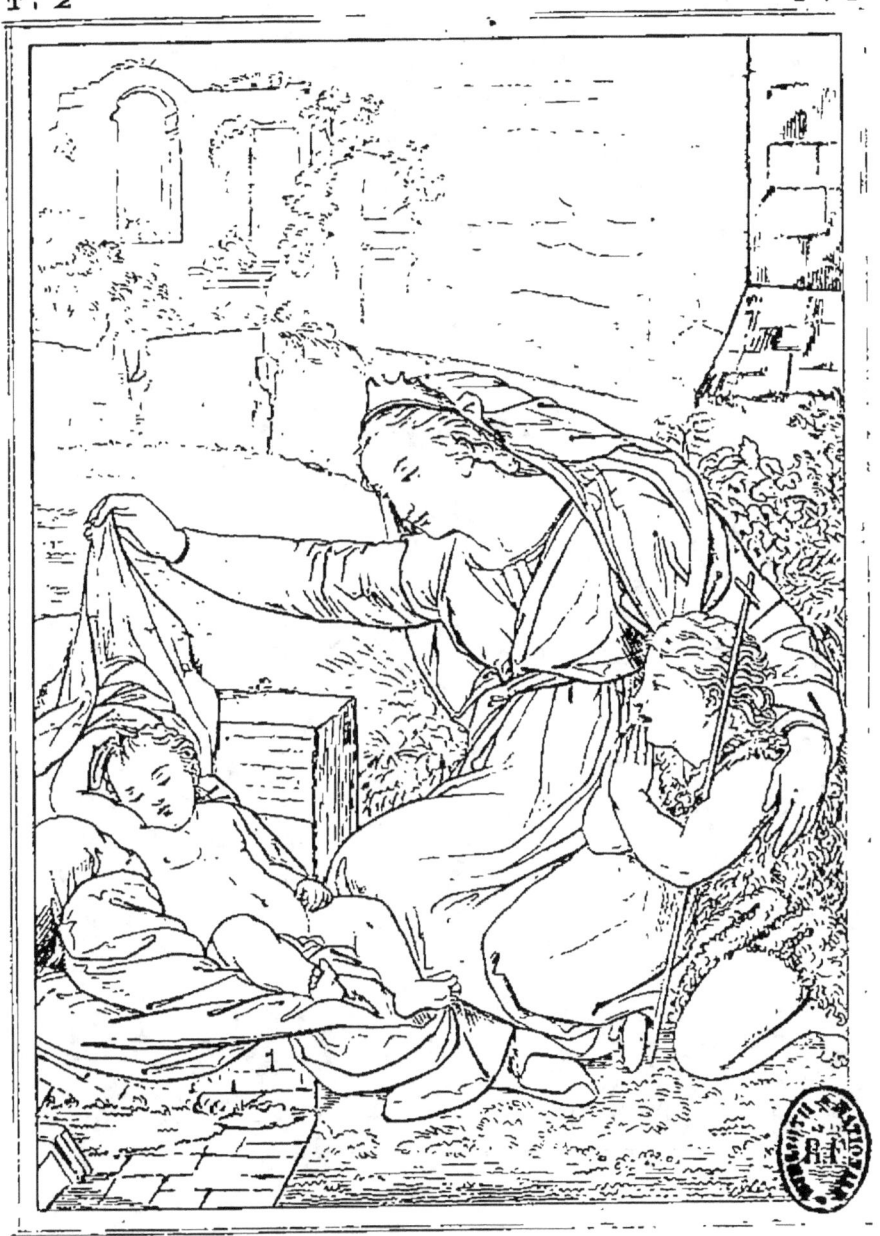

LA VIERGE AU LINGE.

LA VERGINE DAL LENZUOLO.

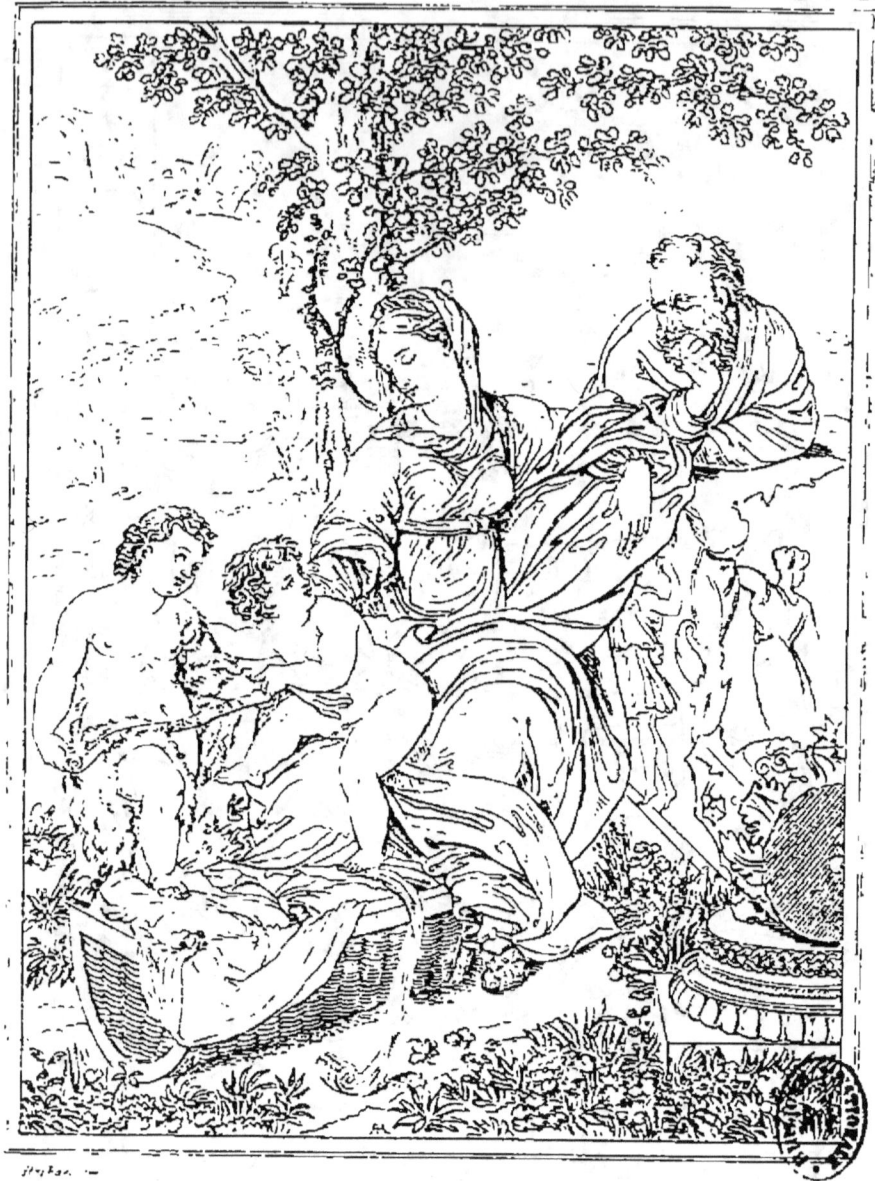

STE FAMILLE
SACRA FAMIGLIA
LA SACRA FAMILIA

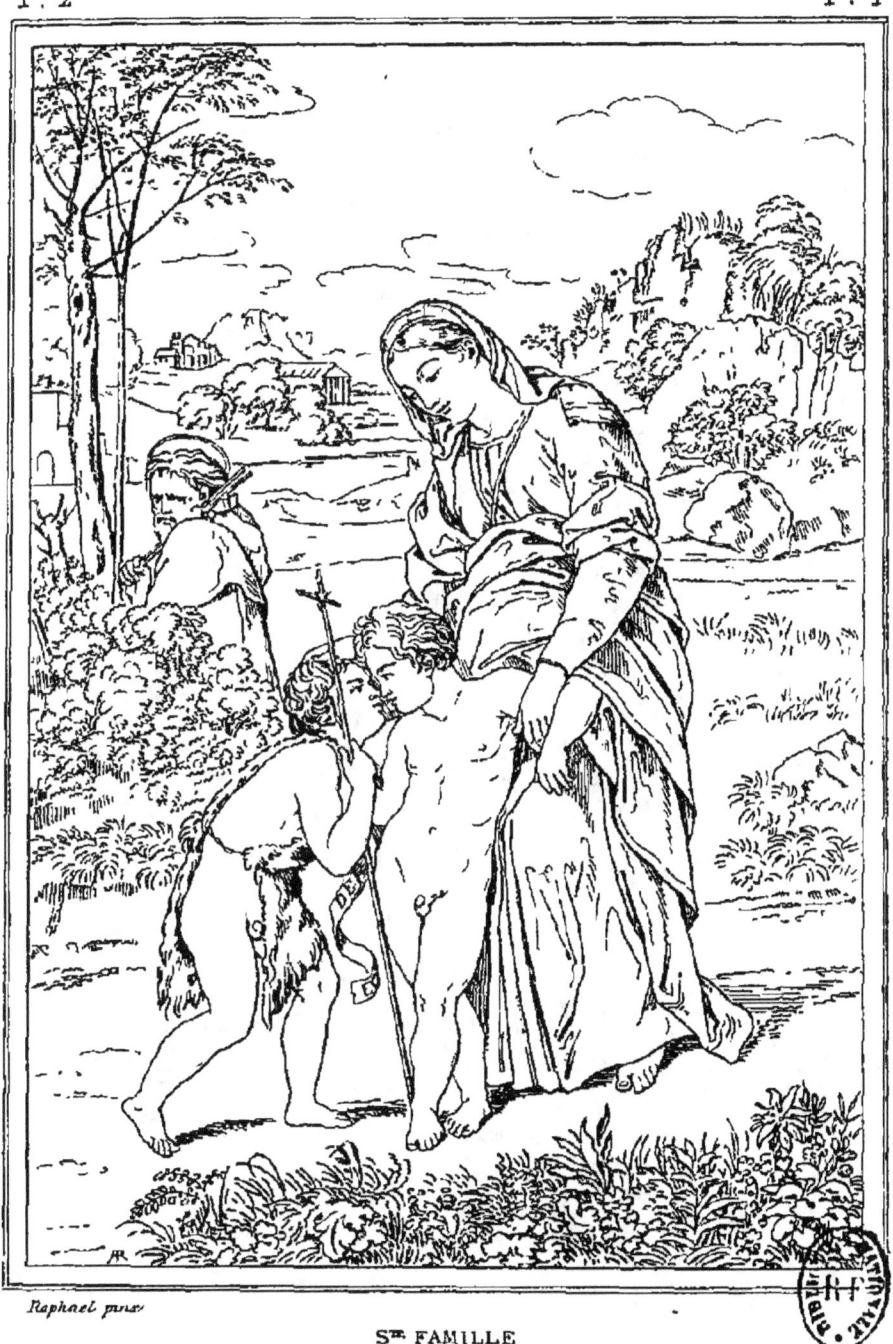

Raphael pinx.

S.^{te} FAMILLE

SACRA FAMIGLIA

SACRA FAMILIA

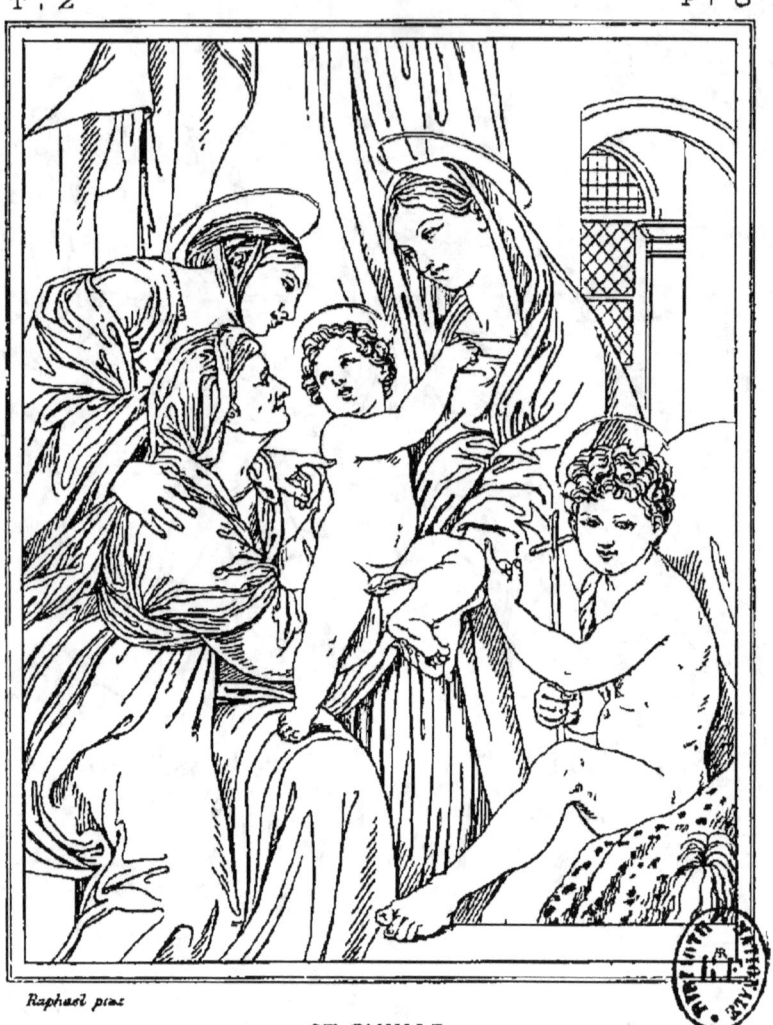

Ste FAMILLE

LA SACRA FAMIGLIA

SACRA FAMILIA

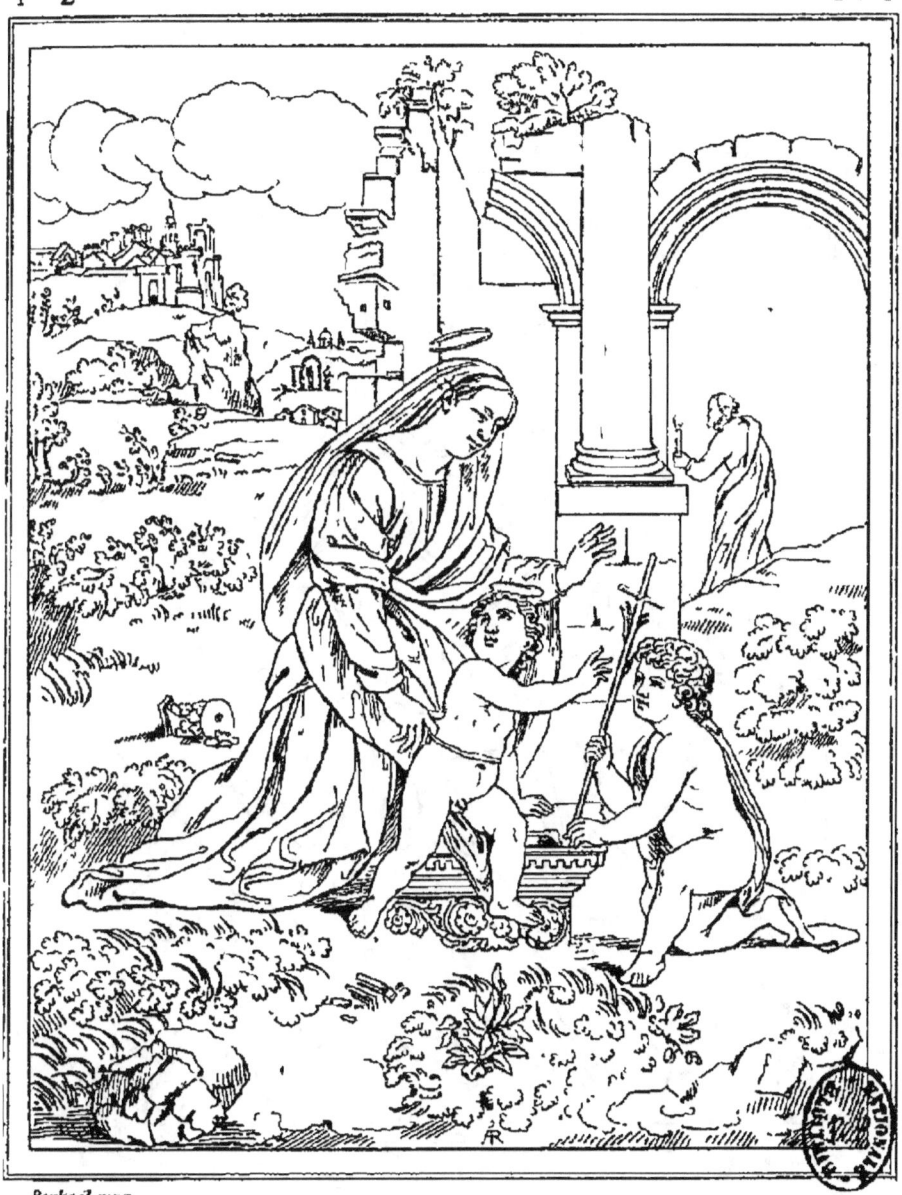

Ste FAMILLE, DITE LA VIERGE AU PILIER

SACRA FAMIGLIA DETTA LA VERGINE DAL PILASTRO

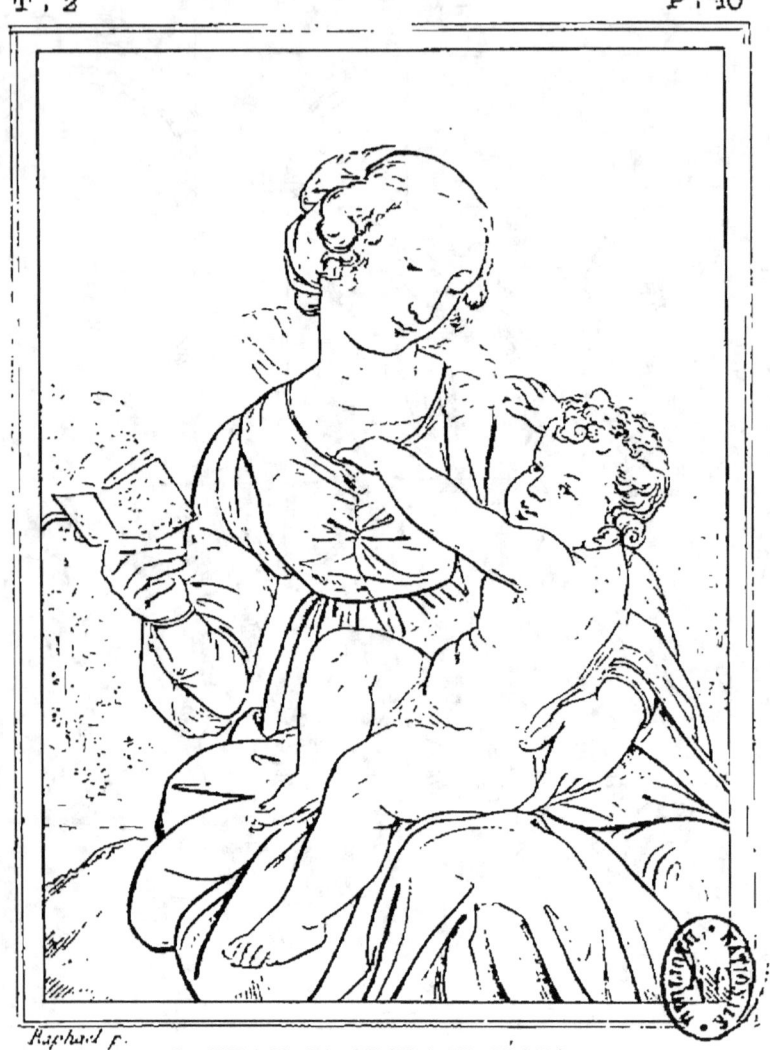

LA VIERGE ET L'ENFANT JÉSUS.

T. 2. P. 11

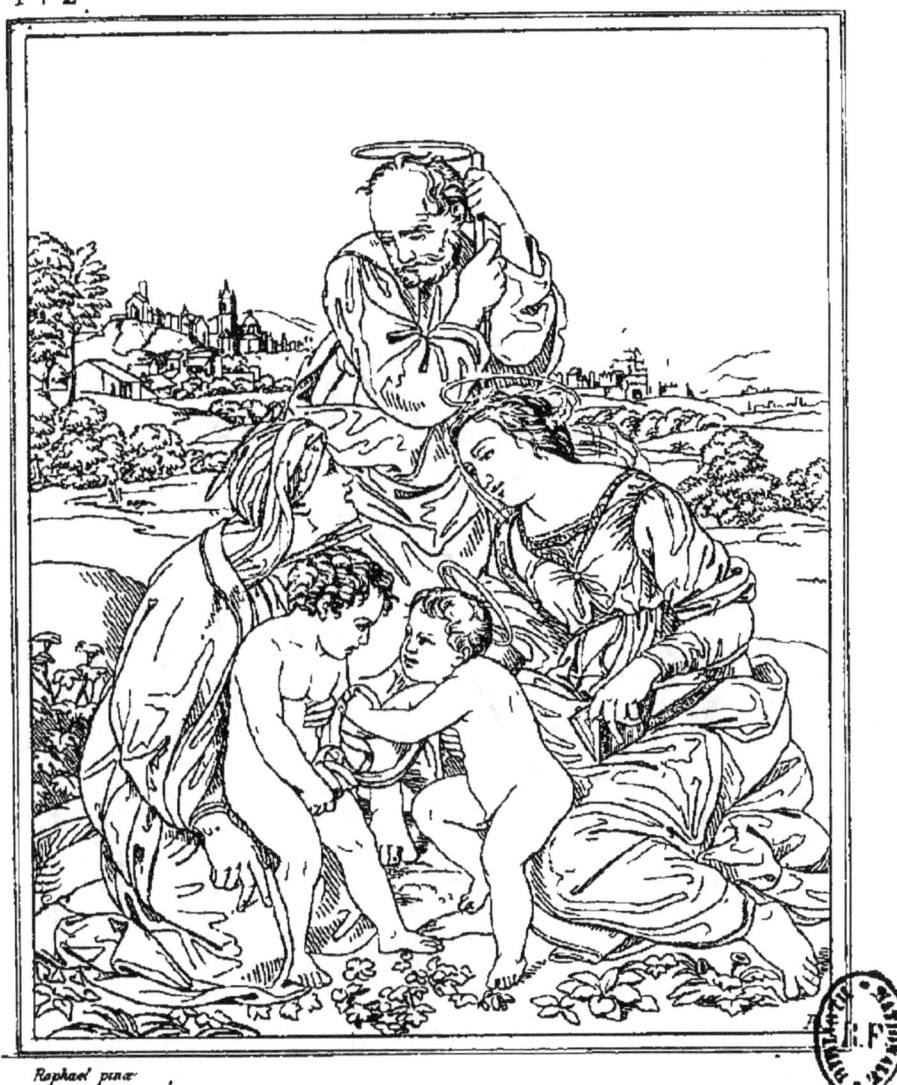

Raphael pinx.

Sᵀᴱ FAMILLE
SACRA FAMIGLIA

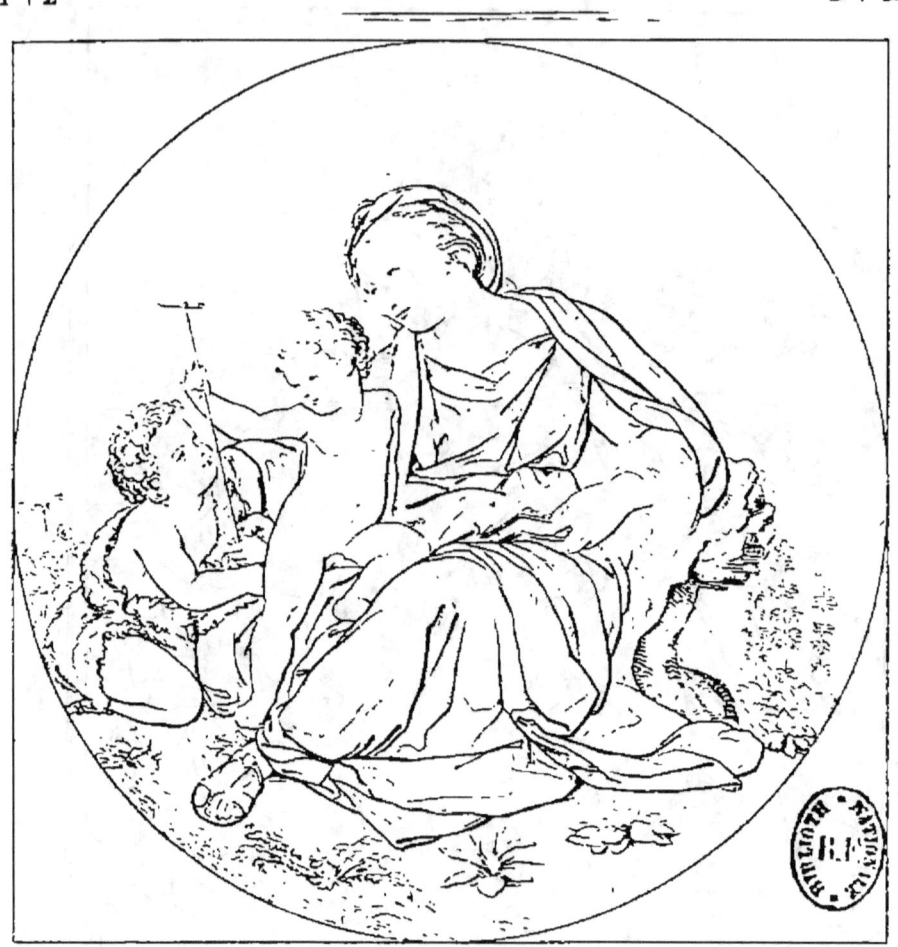

STE FAMILLE.
SACRA FAMIGLIA

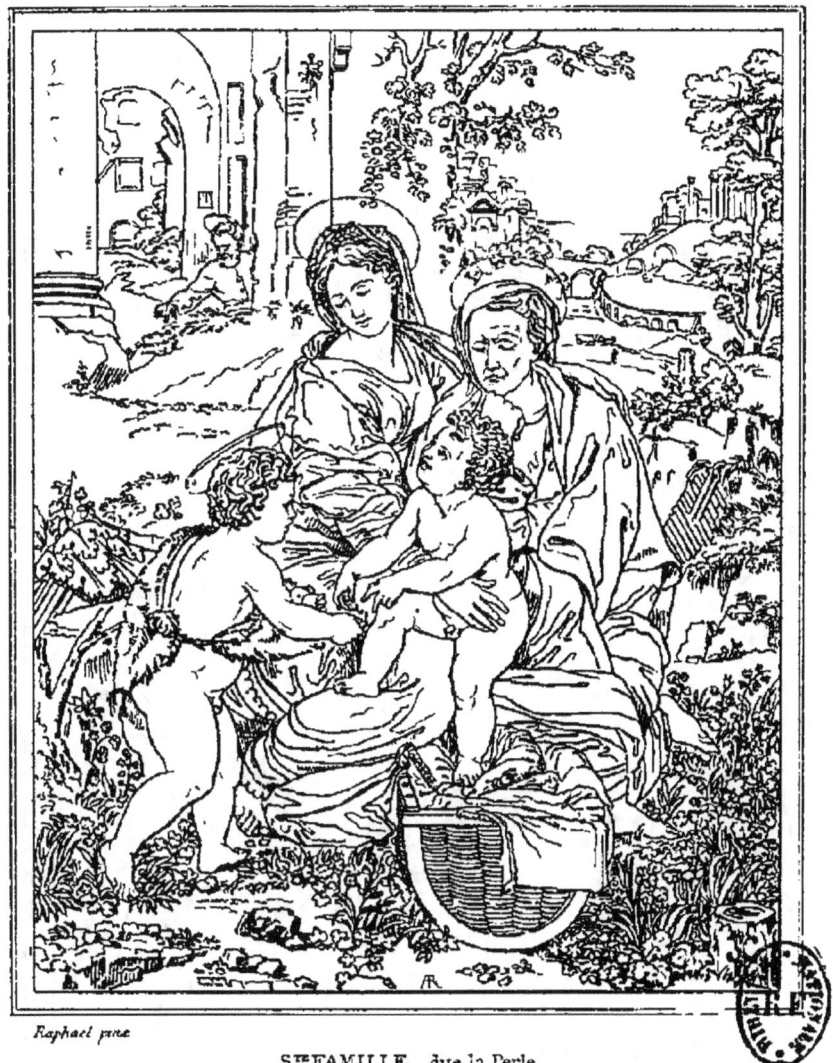

Raphael pinx.

Sᵗᵉ FAMILLE dite la Perle

SACRA FAMIGLIA

SACRA FAMILIA (llamada la Perla).

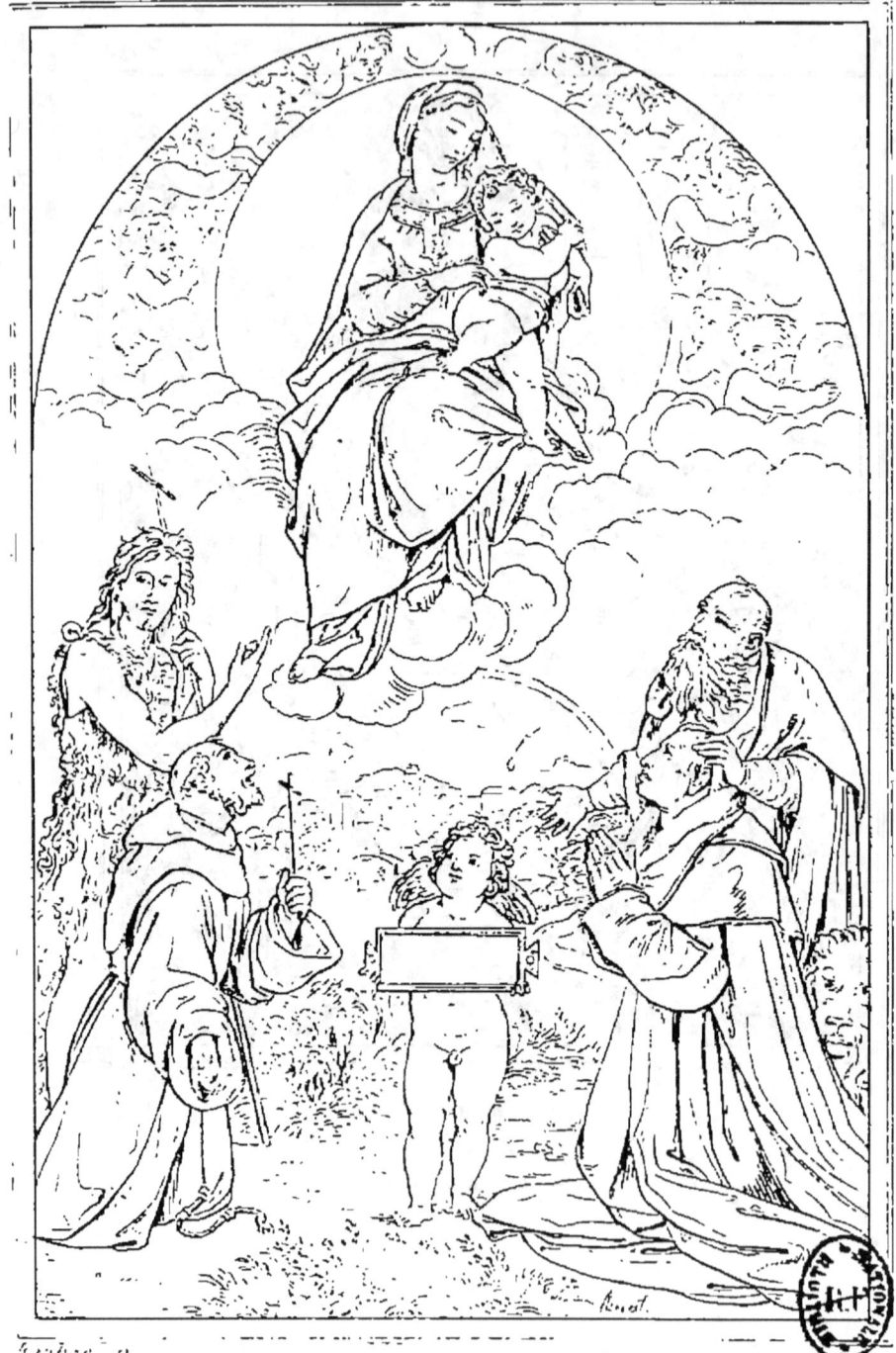

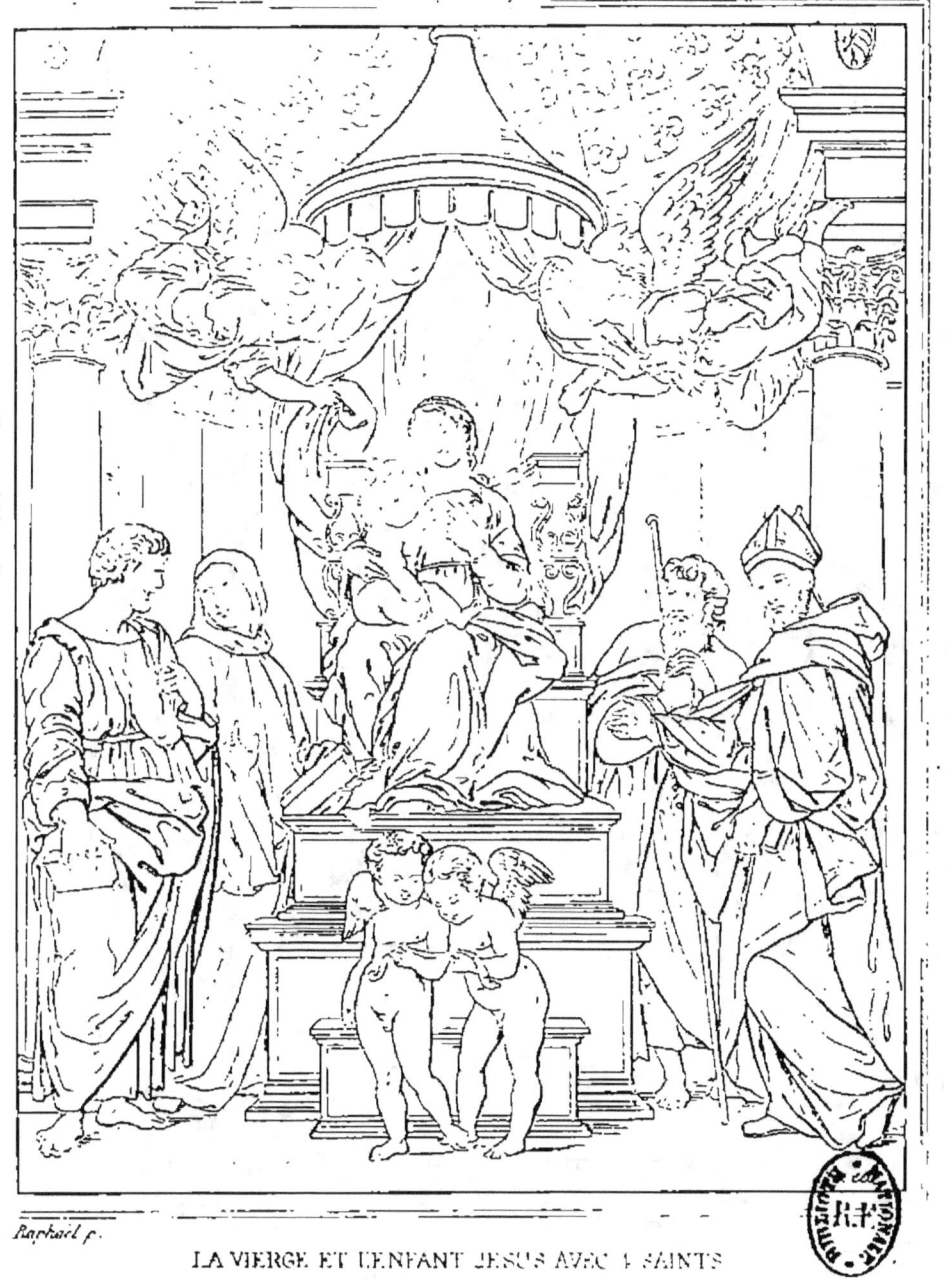

LA VIERGE ET L'ENFANT JESUS AVEC 4 SAINTS

LA VERGINE E IL BAMBIN GESÙ CON 4 SANTI

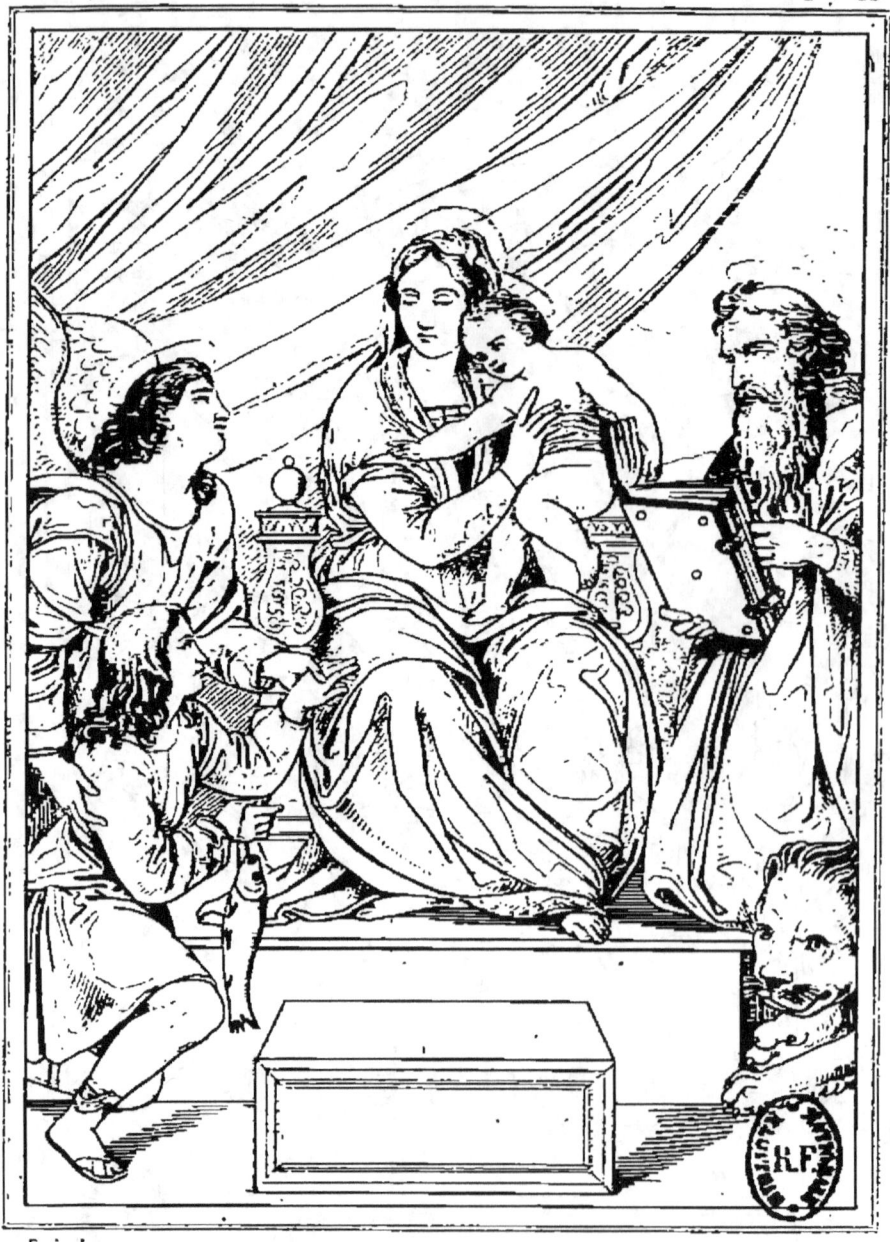

LA VIERGE ET L'ENFANT JÉSUS.

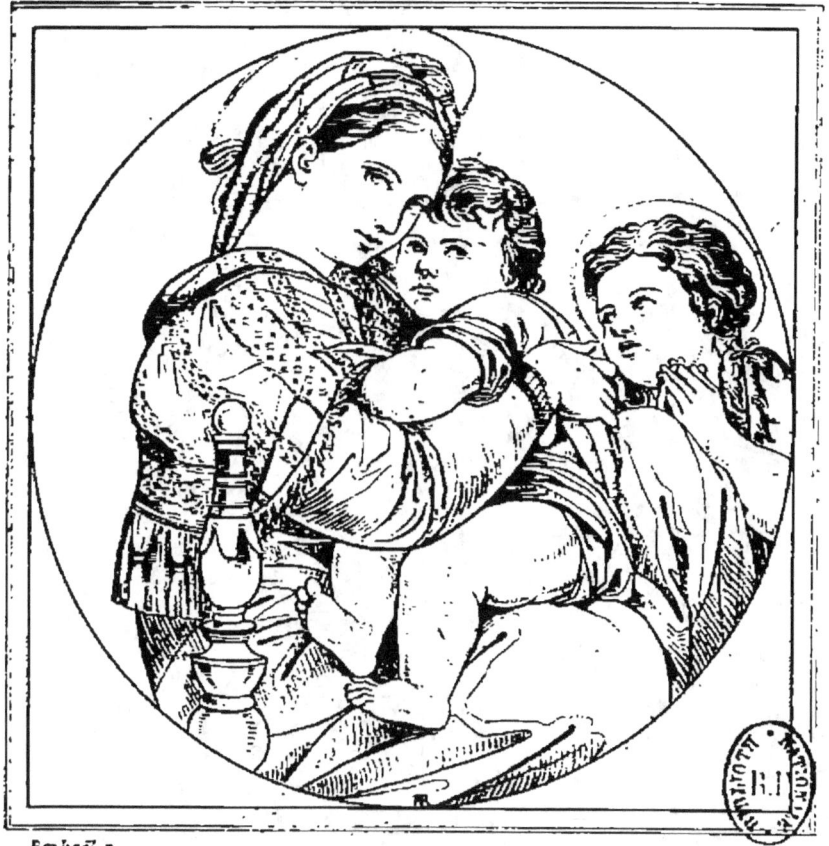

STE FAMILLE,
DITE
LA VIERGE A LA CHAISE.

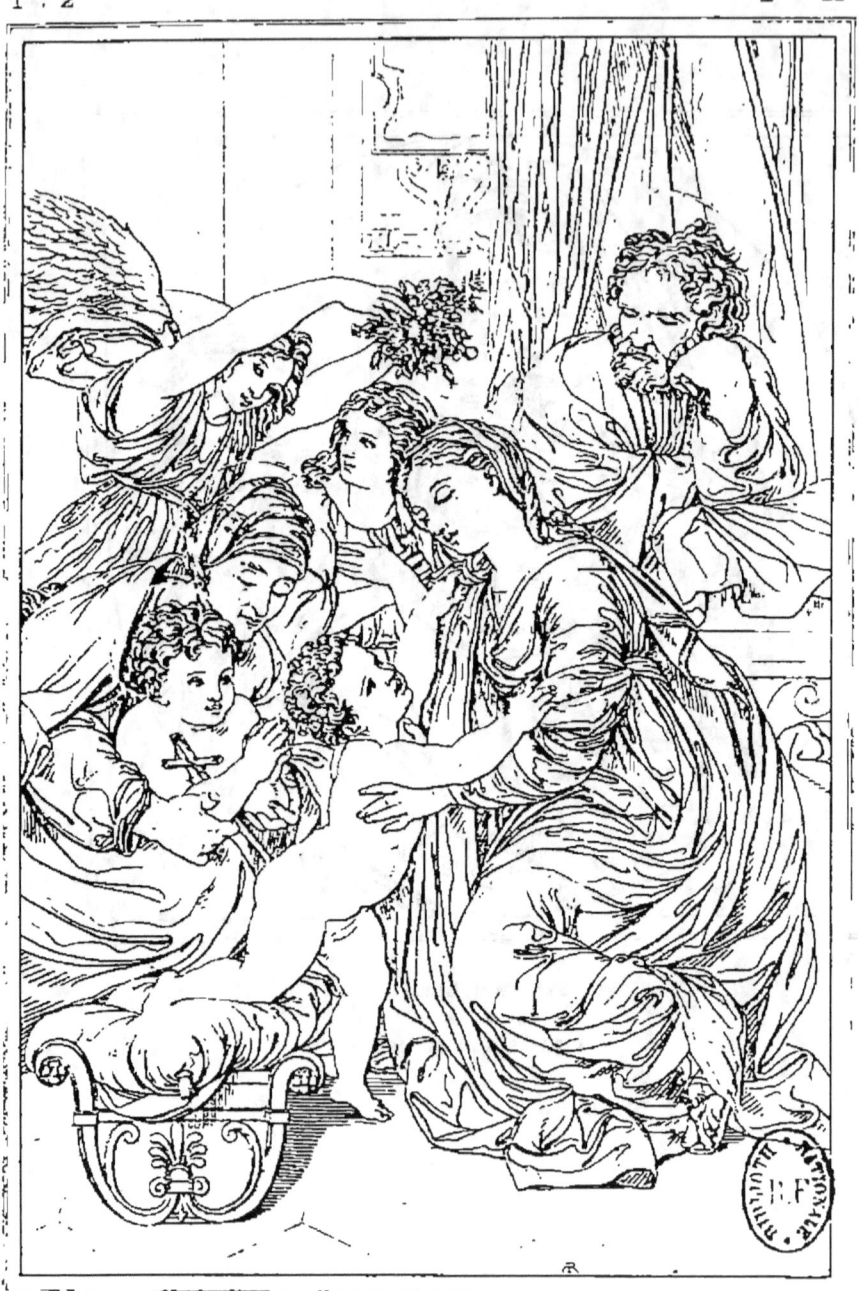

STE FAMILLE
SACRA FAMIGLIA
SACRA FAMILIA

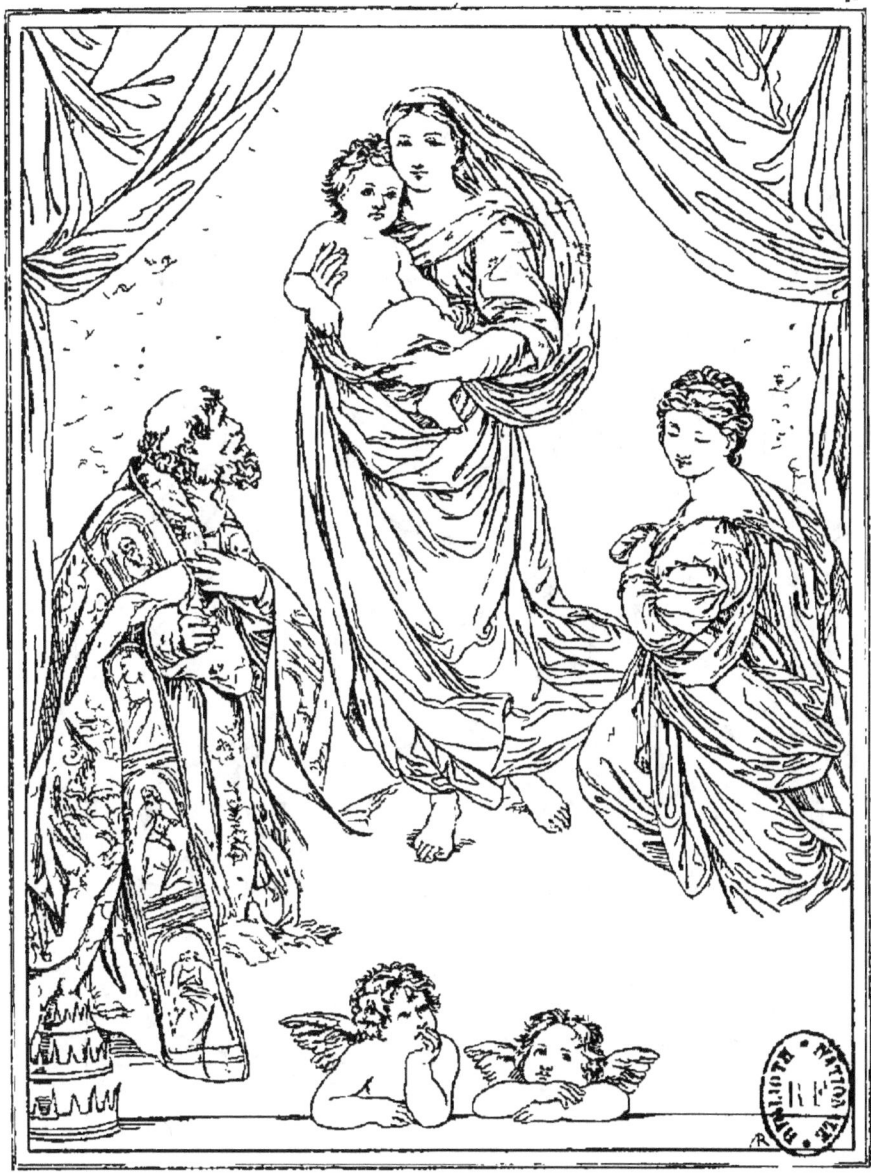

Raphaël p

LA VIERGE ET L'ENFANT JESUS dite LA MADONE DE S^t XISTE

LA VERGINE E IL BAMBIN GESU DETTA LA MADONNA DI S. SISTO

LA VIRGEN CON EL NIÑO JESUS, LLAMADA N S DE S SIXTO

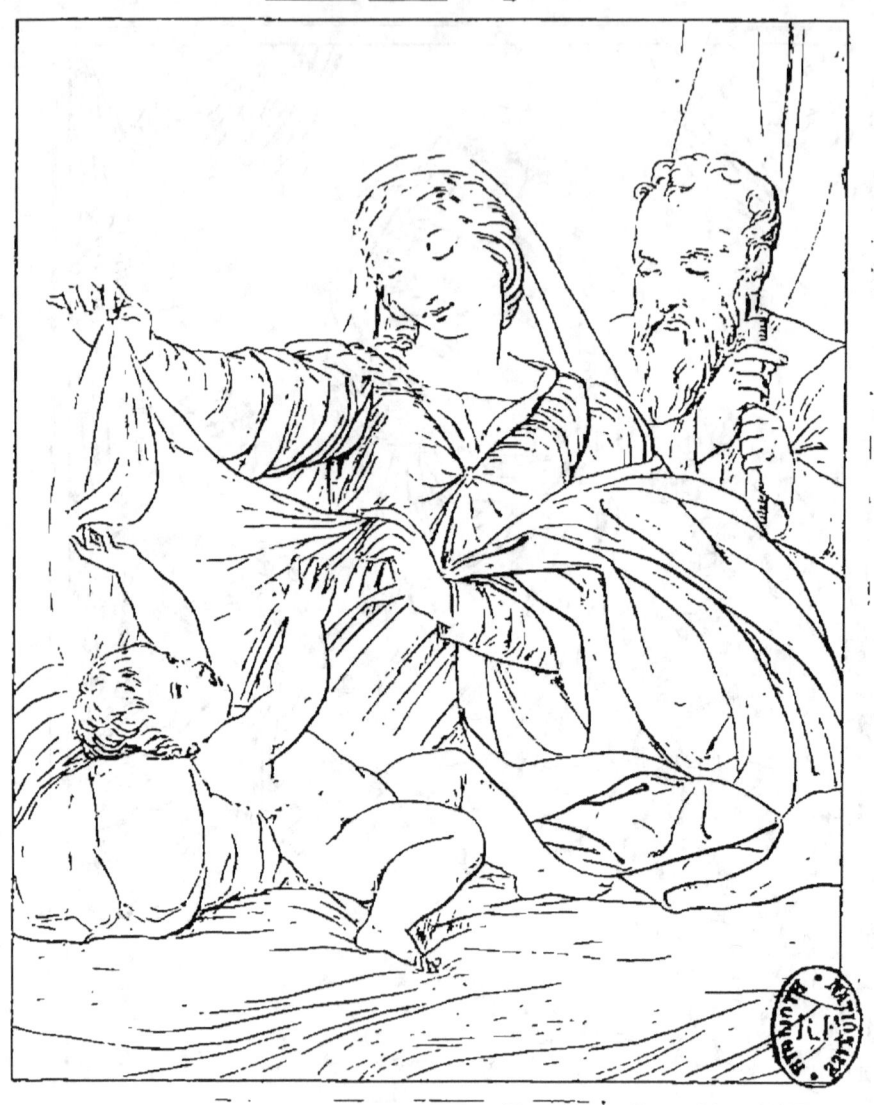

Ste FAMILLE.

SACRA FAMIGLIA.

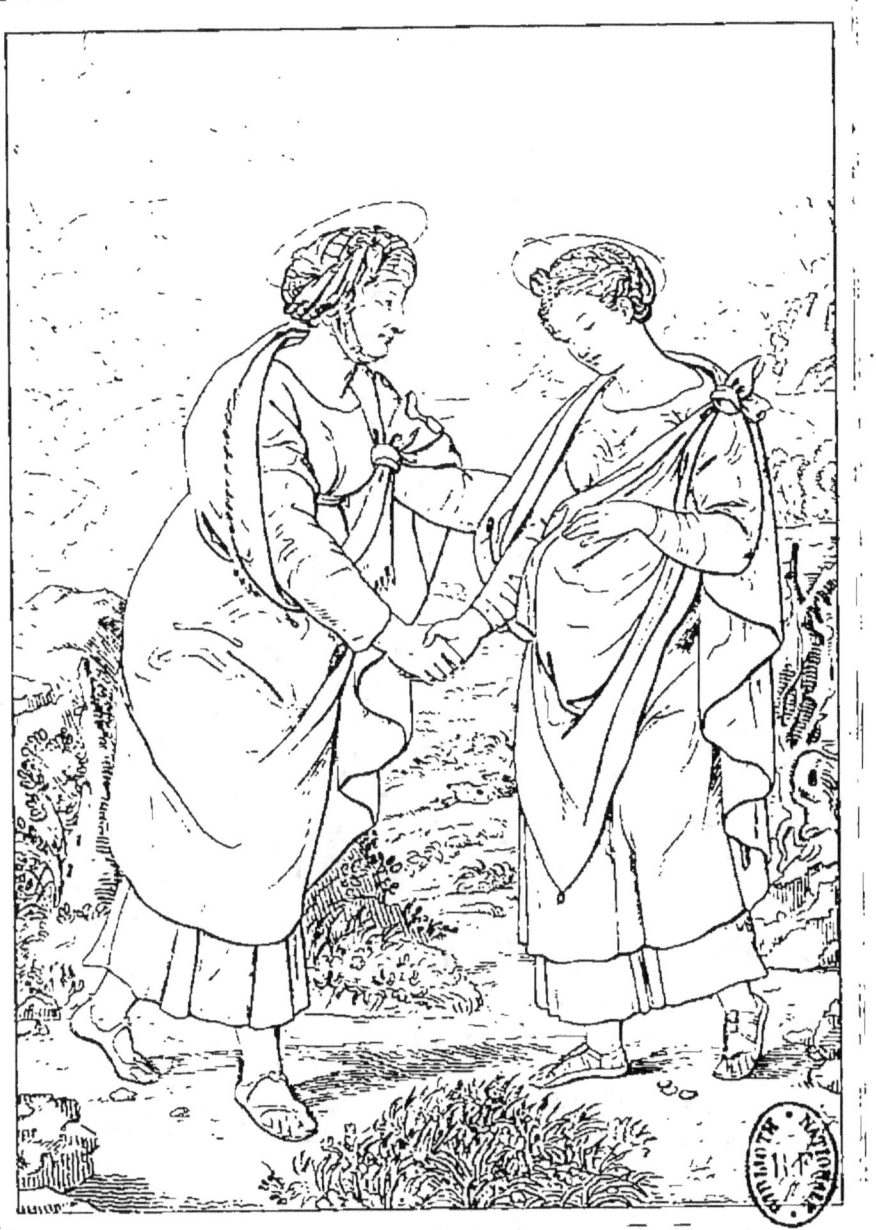

LA VISITATION.
LA VISITAZIONE.

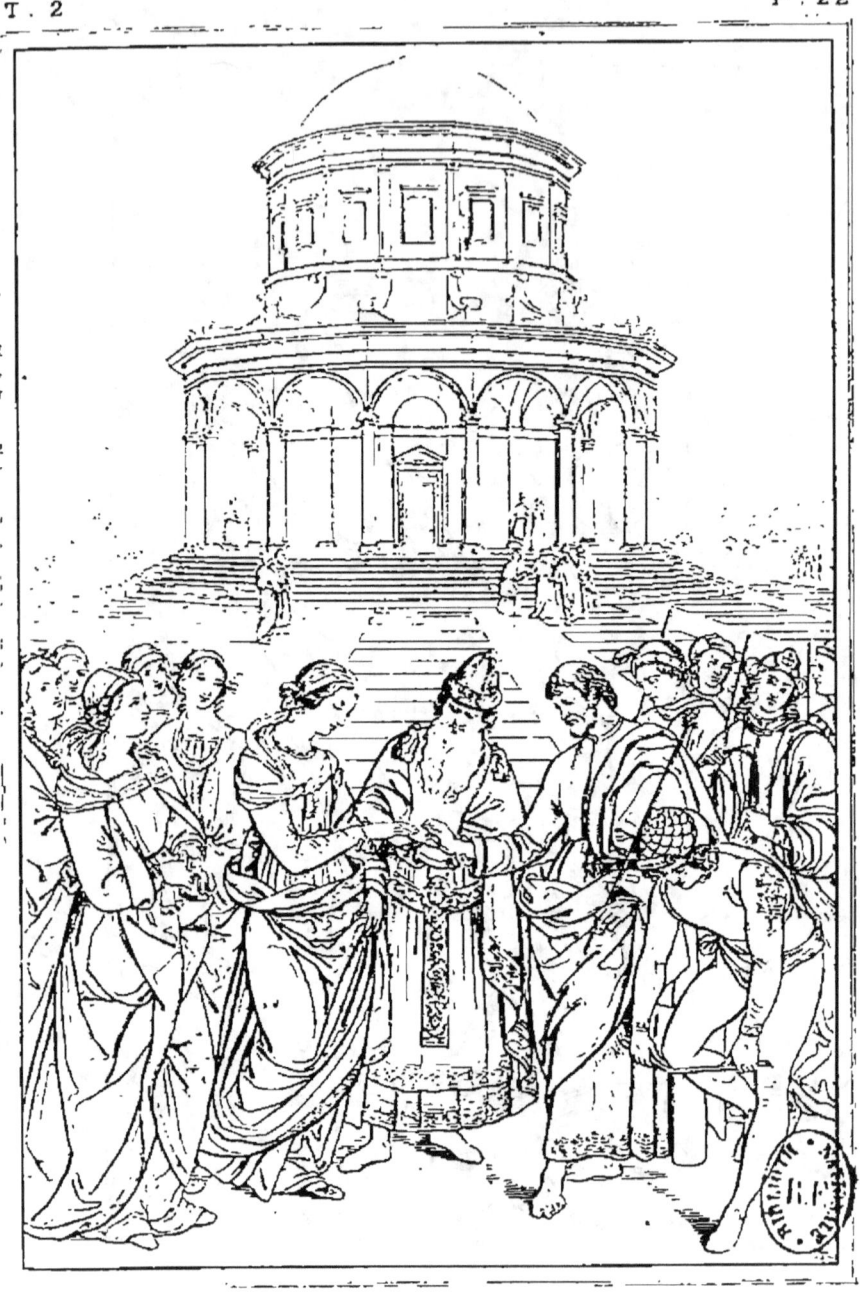

MARIAGE DE LA VIERGE

SPOSALIZIO DELLA VERGINE

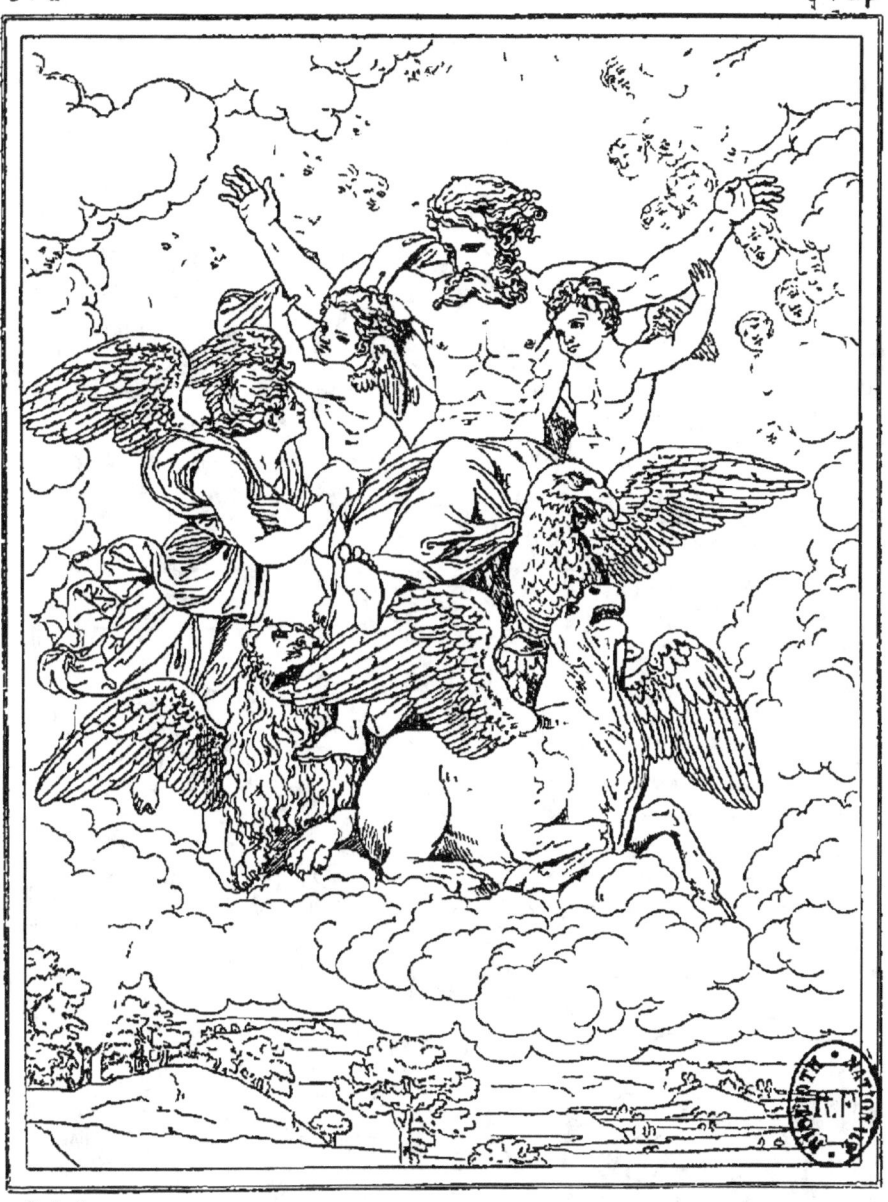

VISION D EZECHIEL

VISIONE D EZECHIELE

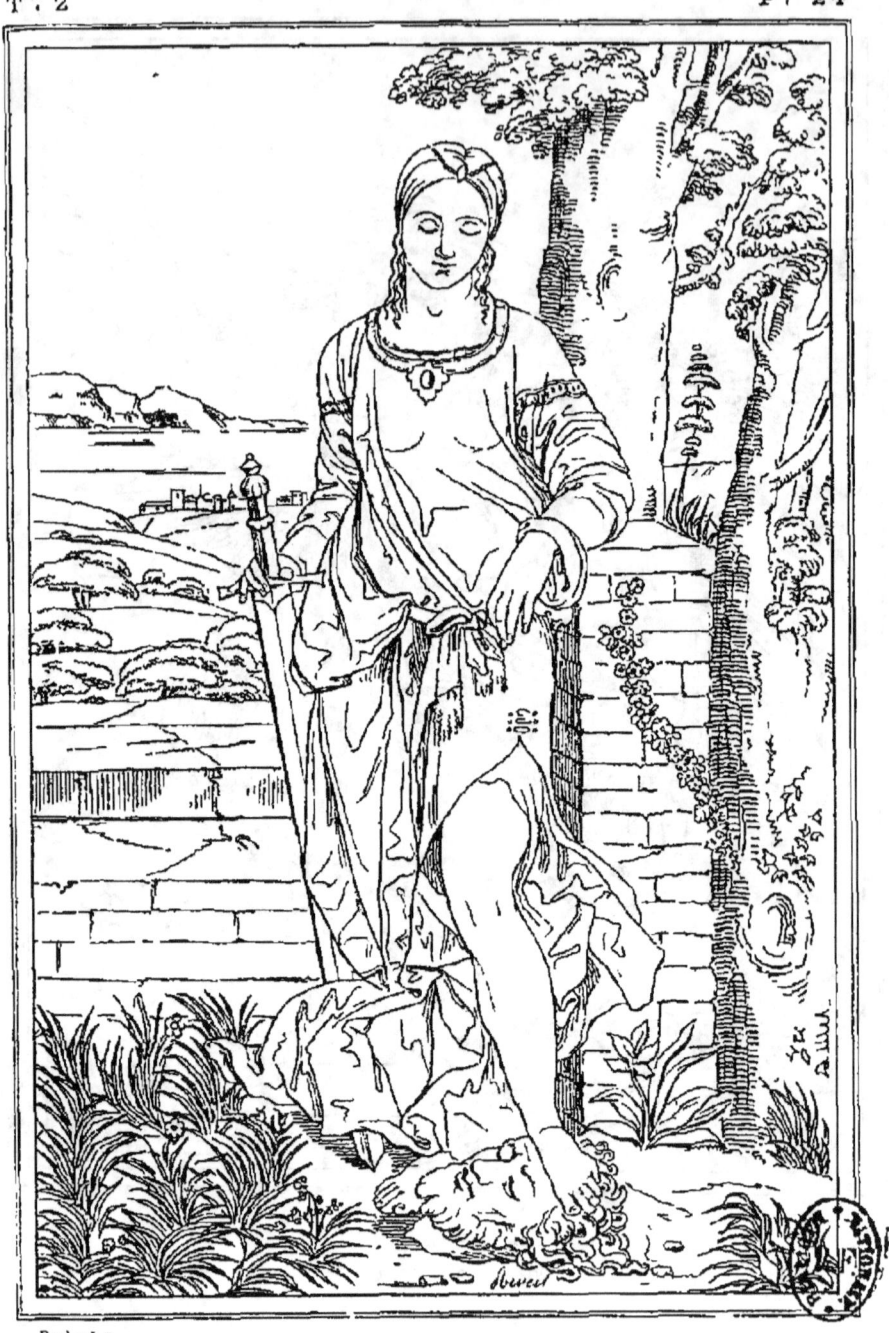

JUDITH

GIUDITTA

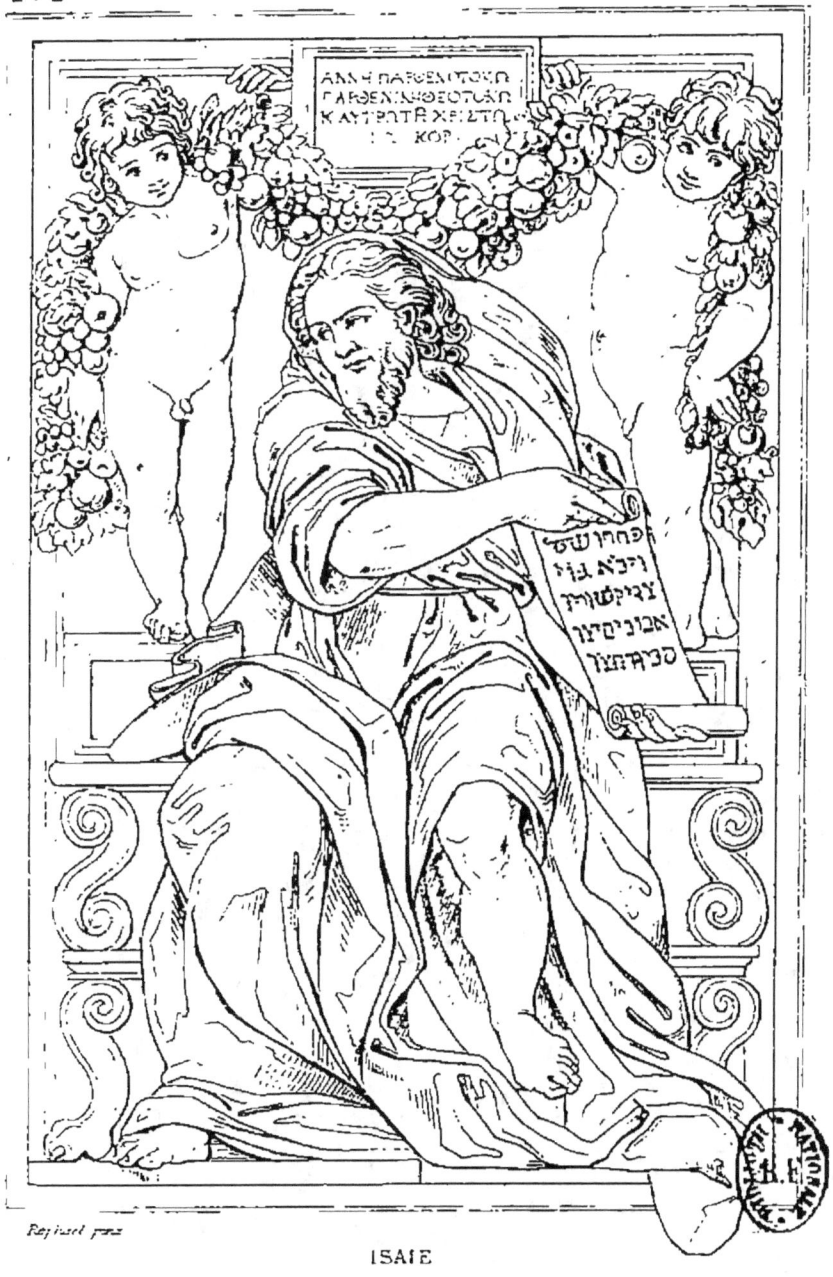

ISAIE

ISAÏA

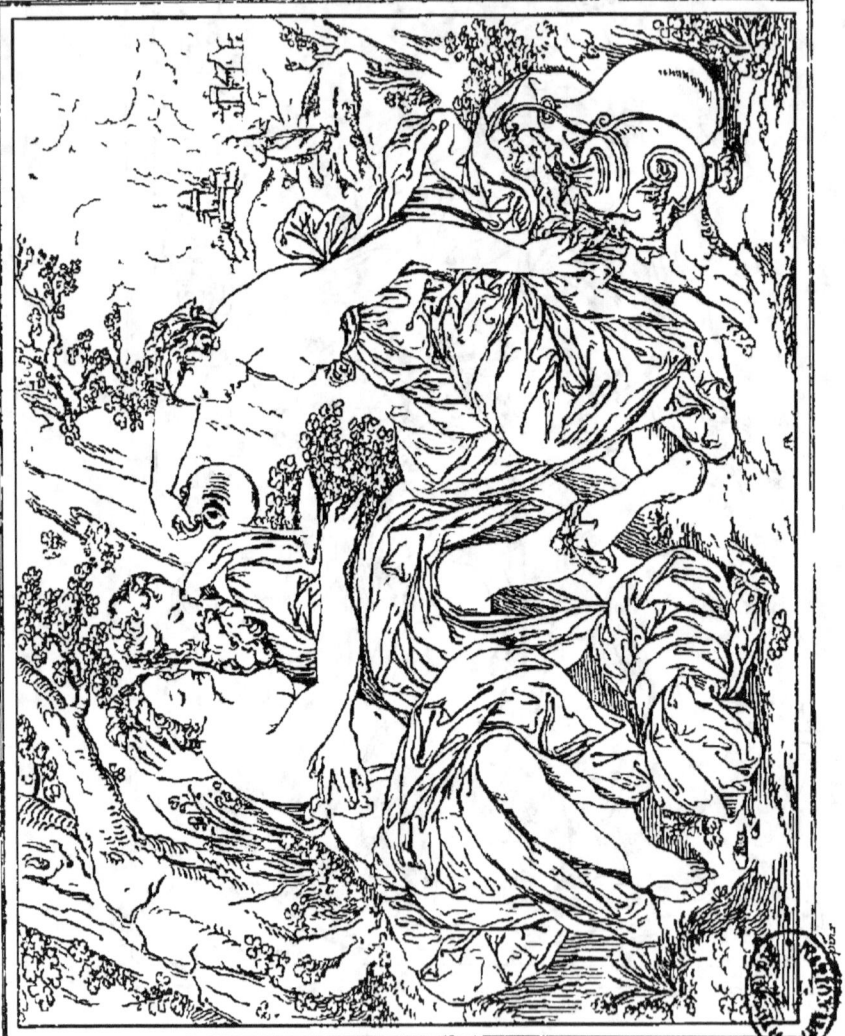

LOTH ET SES FILLES

LOTH COLLE SUI FIGLIE

GÉNÈSE XIX

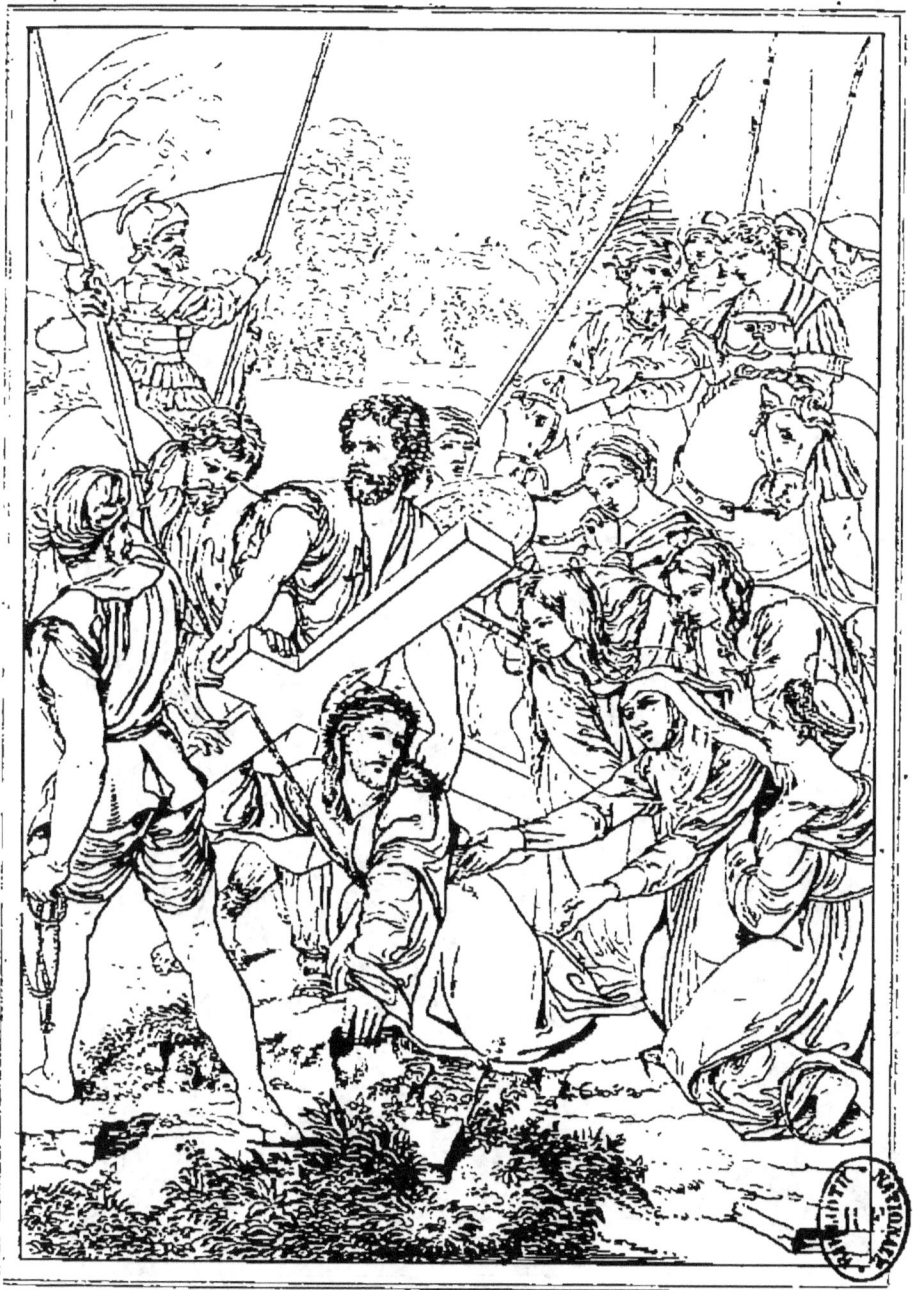

PORTEMENT DE CROIX.
GESU CRISTO COLLA CROCE.

T. 2 P. 28

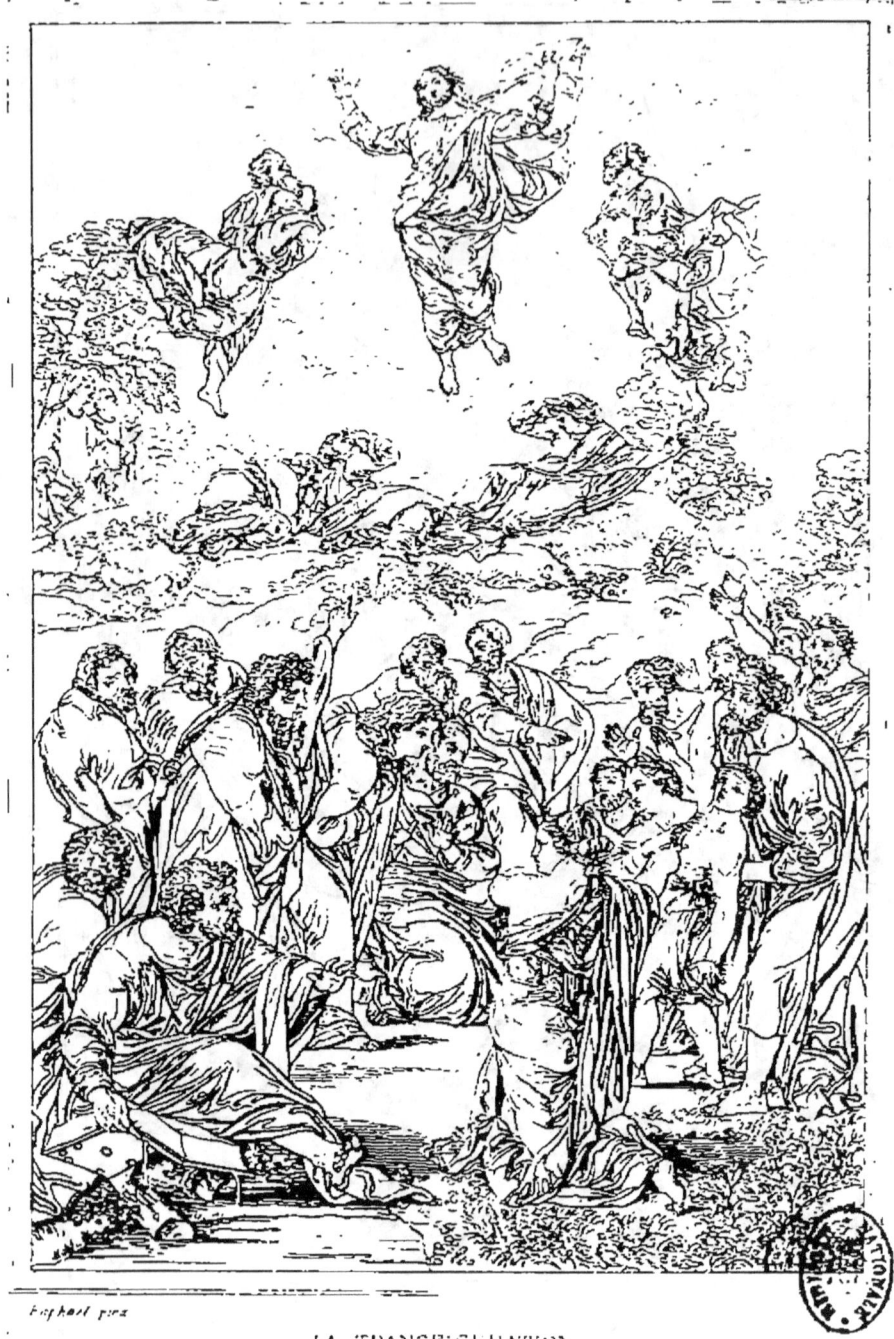

LA TRANSFIGURATION
LA TRASFIGURAZIONE

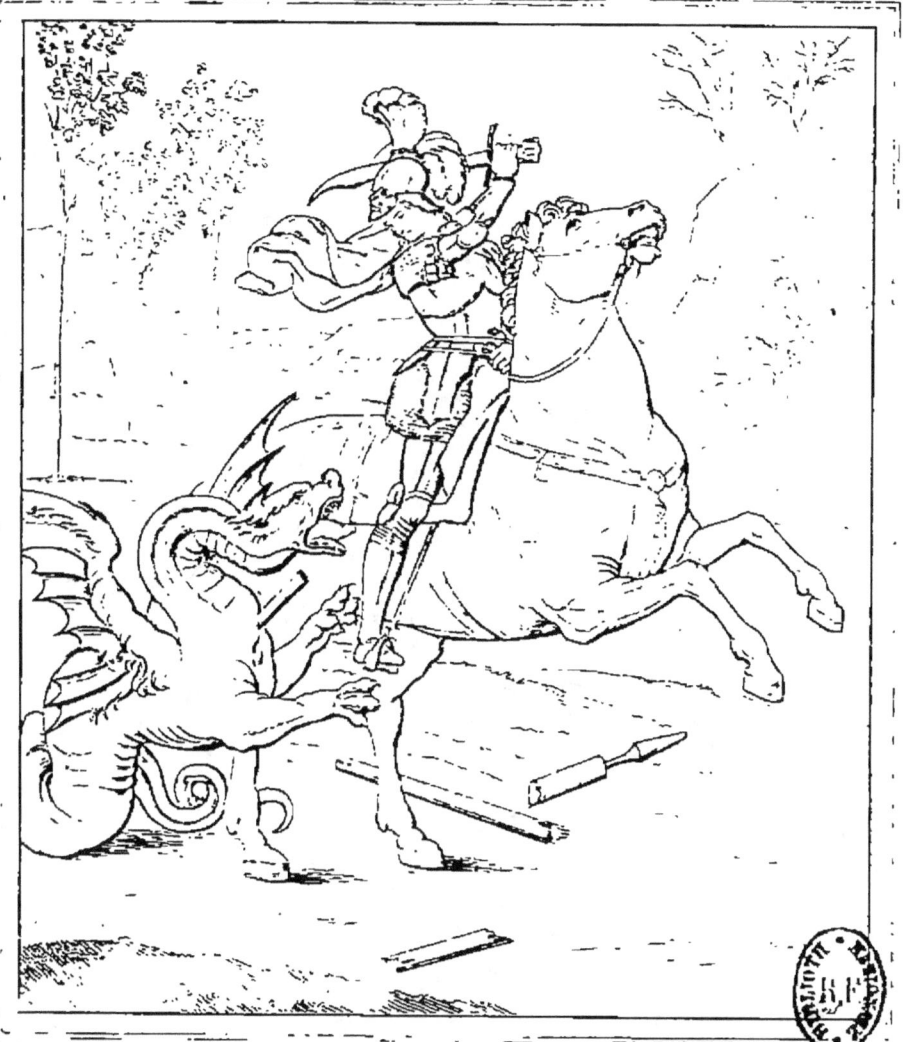

ST GEORGE.

SAN GIORGIO.

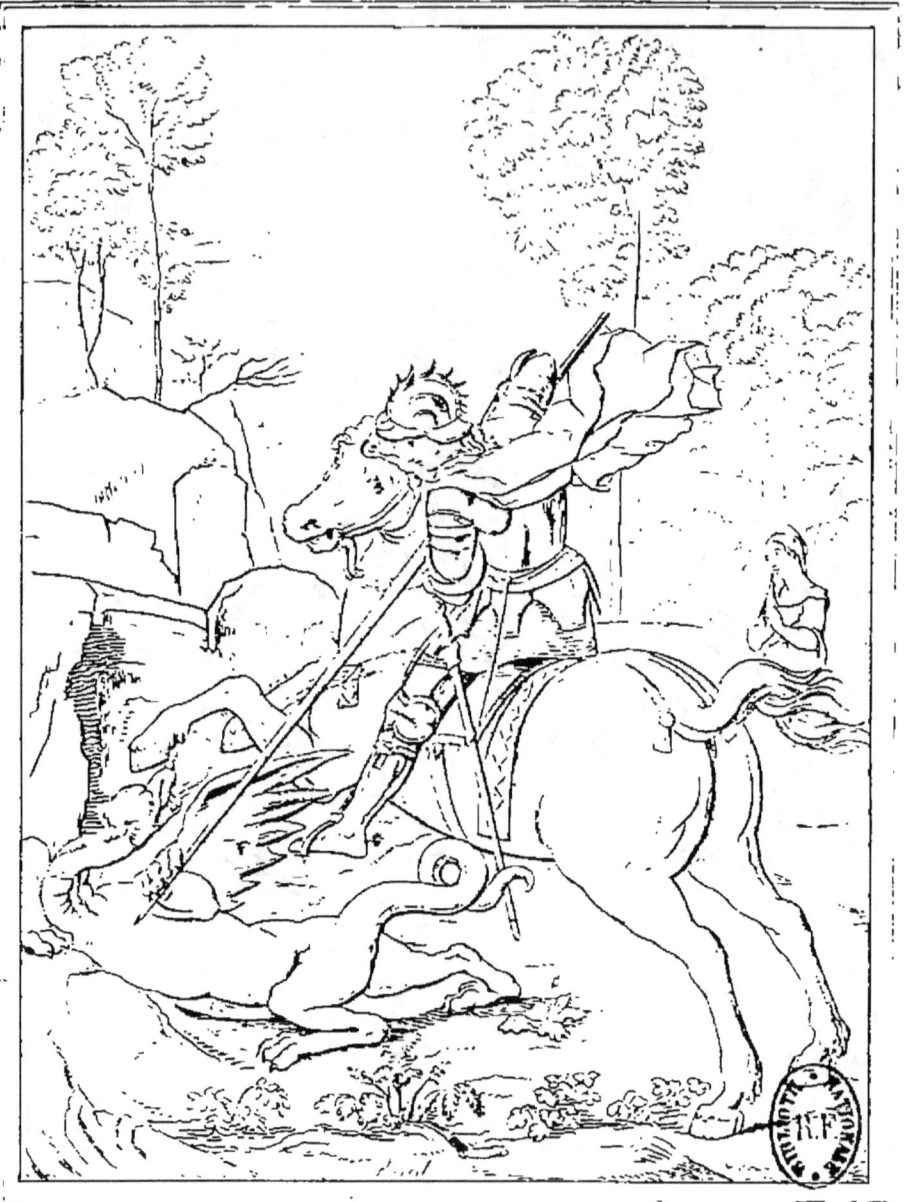

St GEORGE.

SAN GIORGIO.

T. 2 P. 31

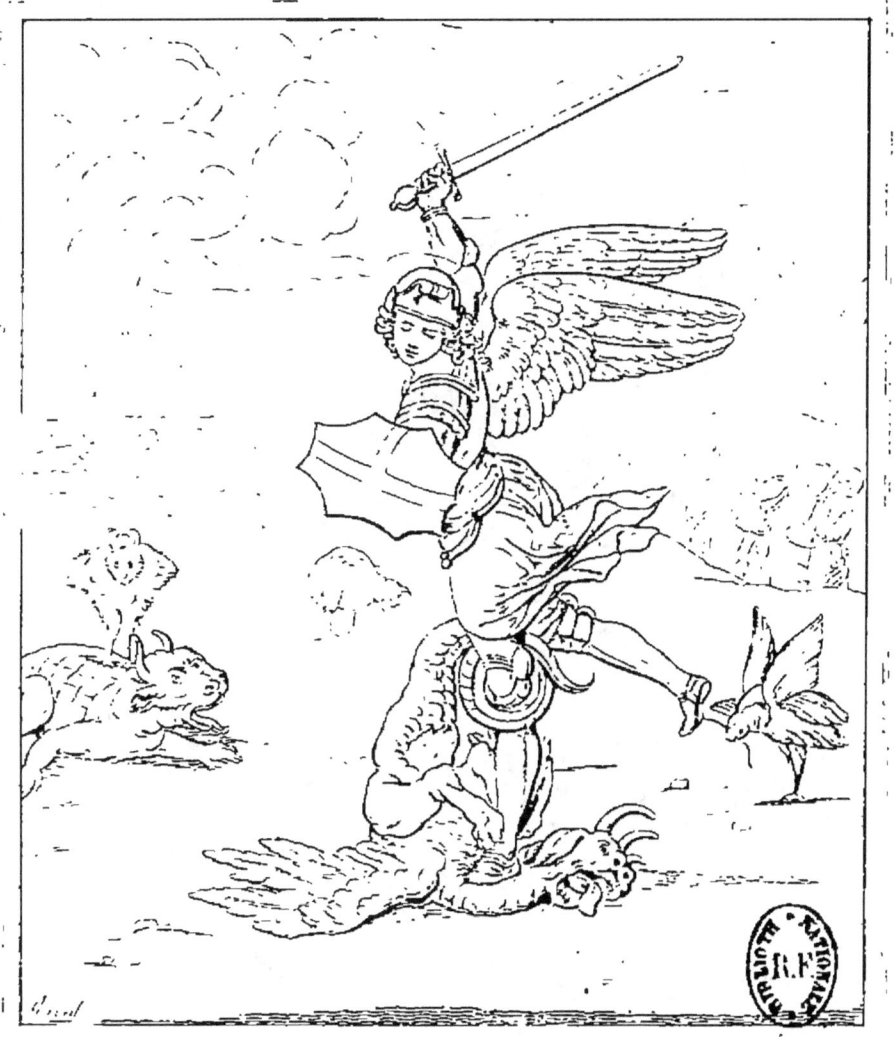

ST MICHEL.
SAN MICHELE.

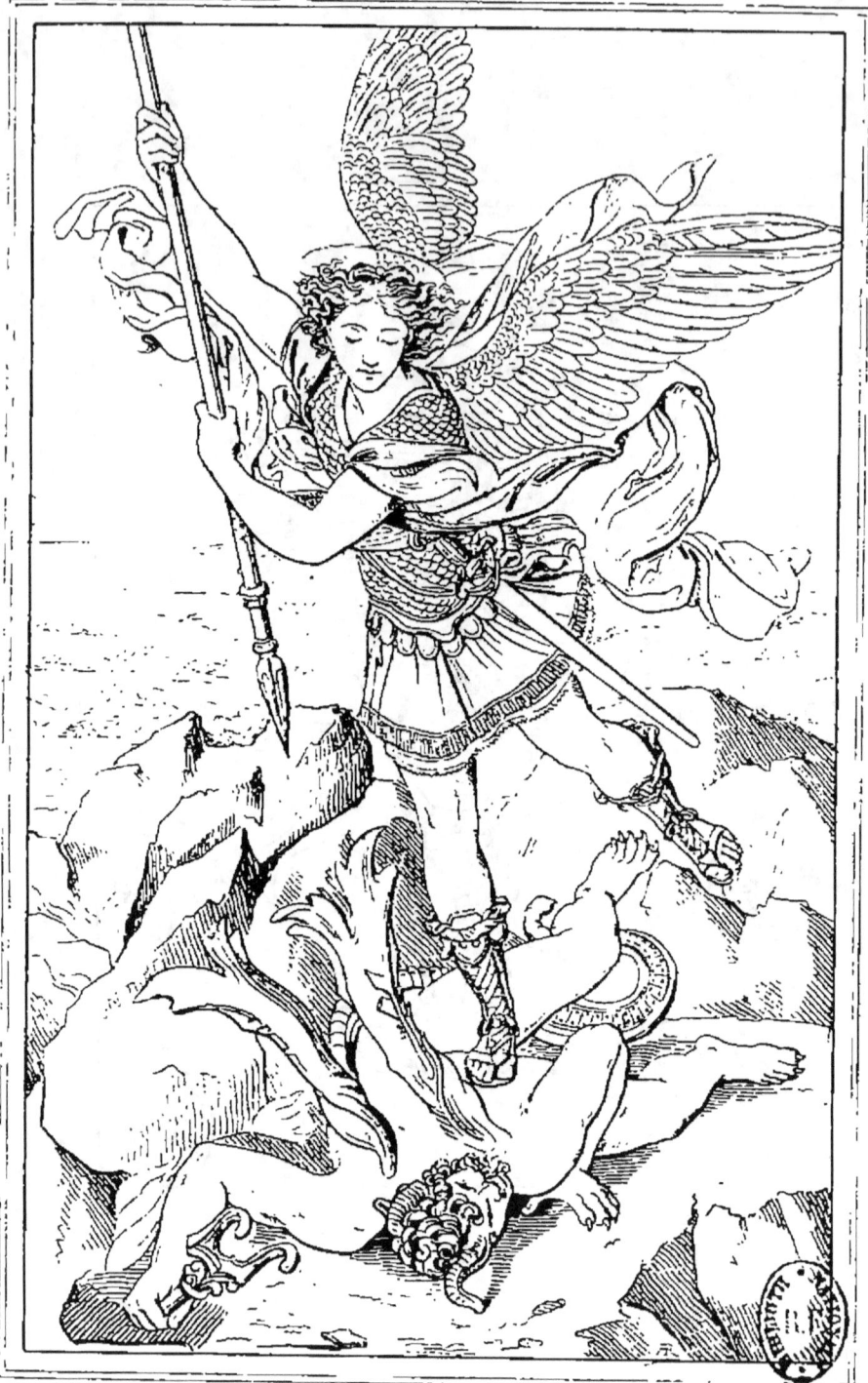

S.T MICHEL.

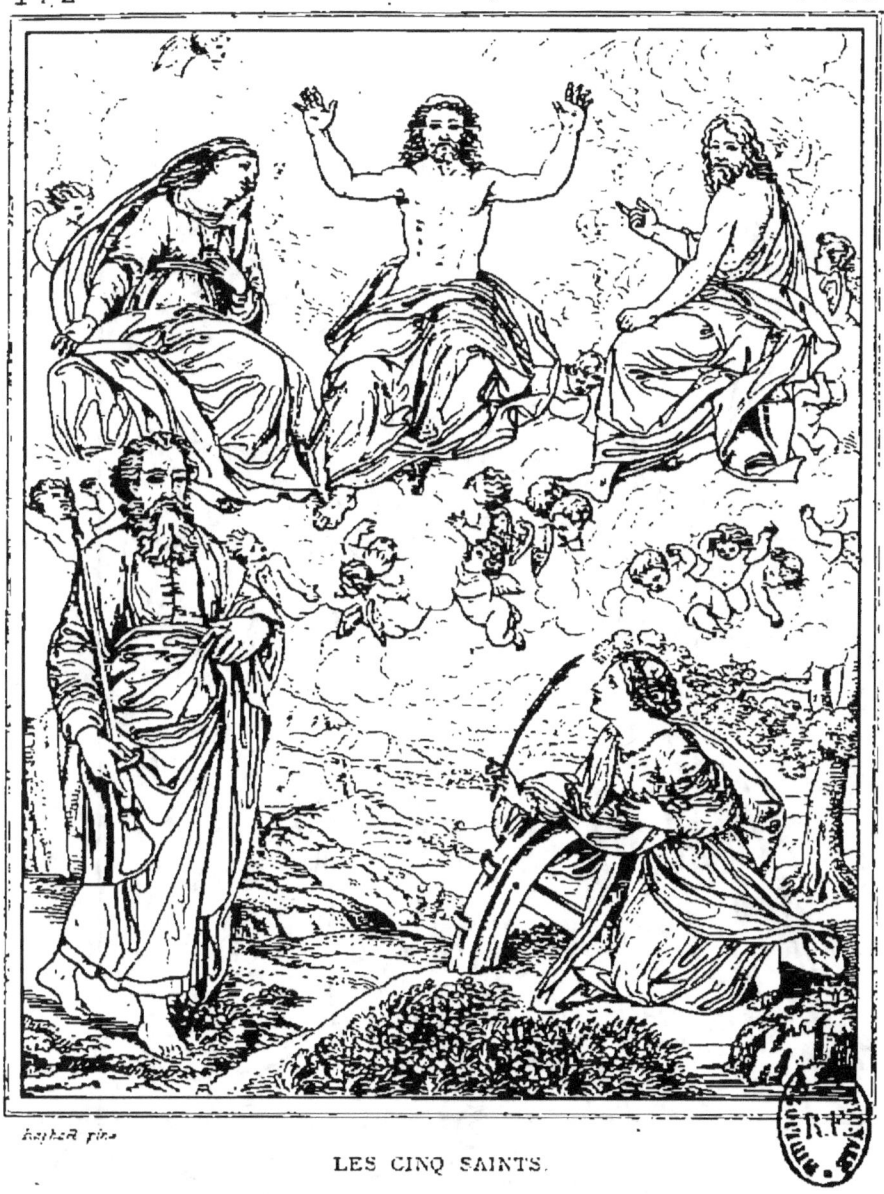

LES CINQ SAINTS.
I CINQUE SANTI.
LOS CINCO SANTOS.

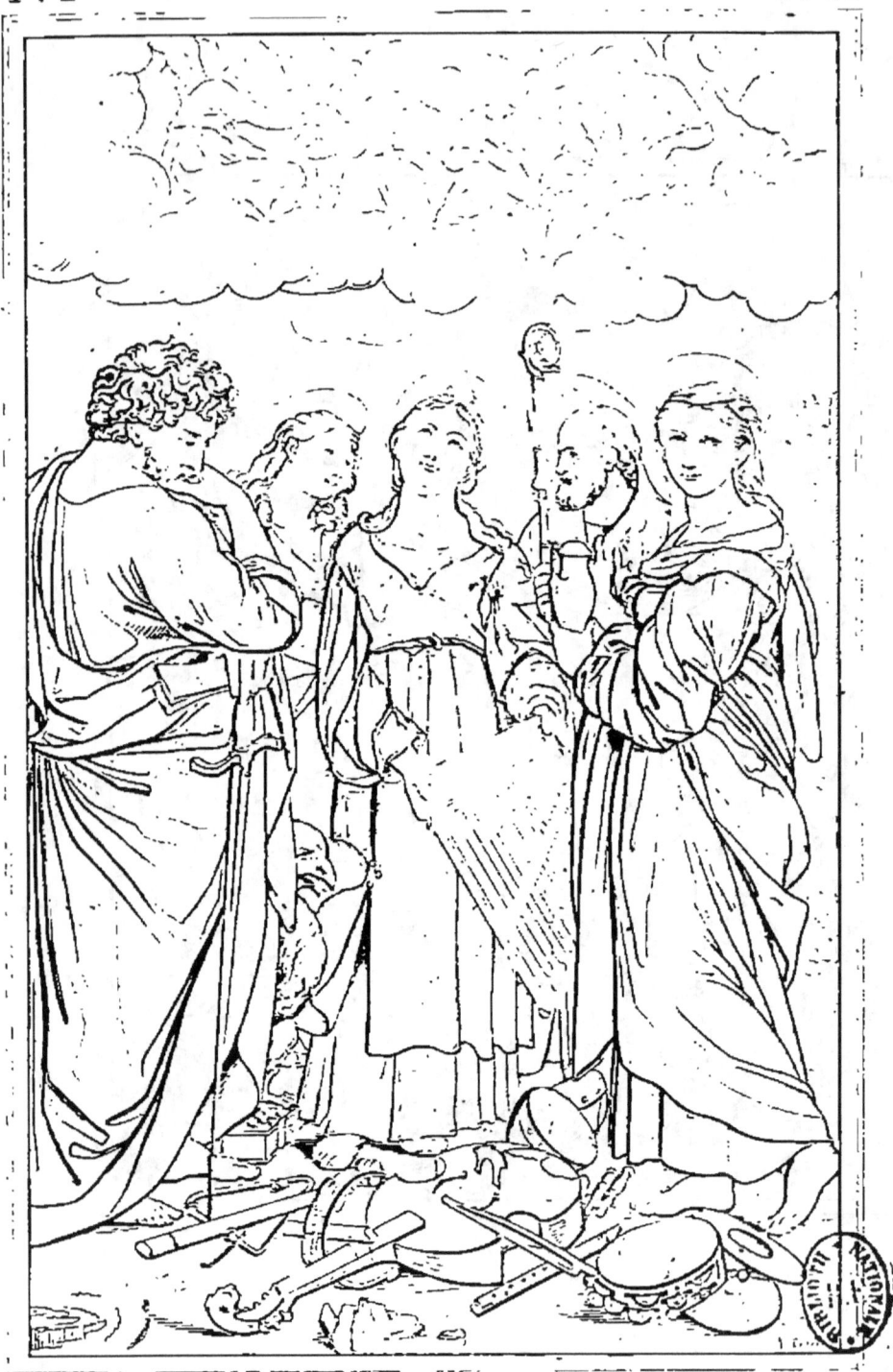

Sᵗᵉ CÉCILE.
Sᵗᵉ CECILIA.

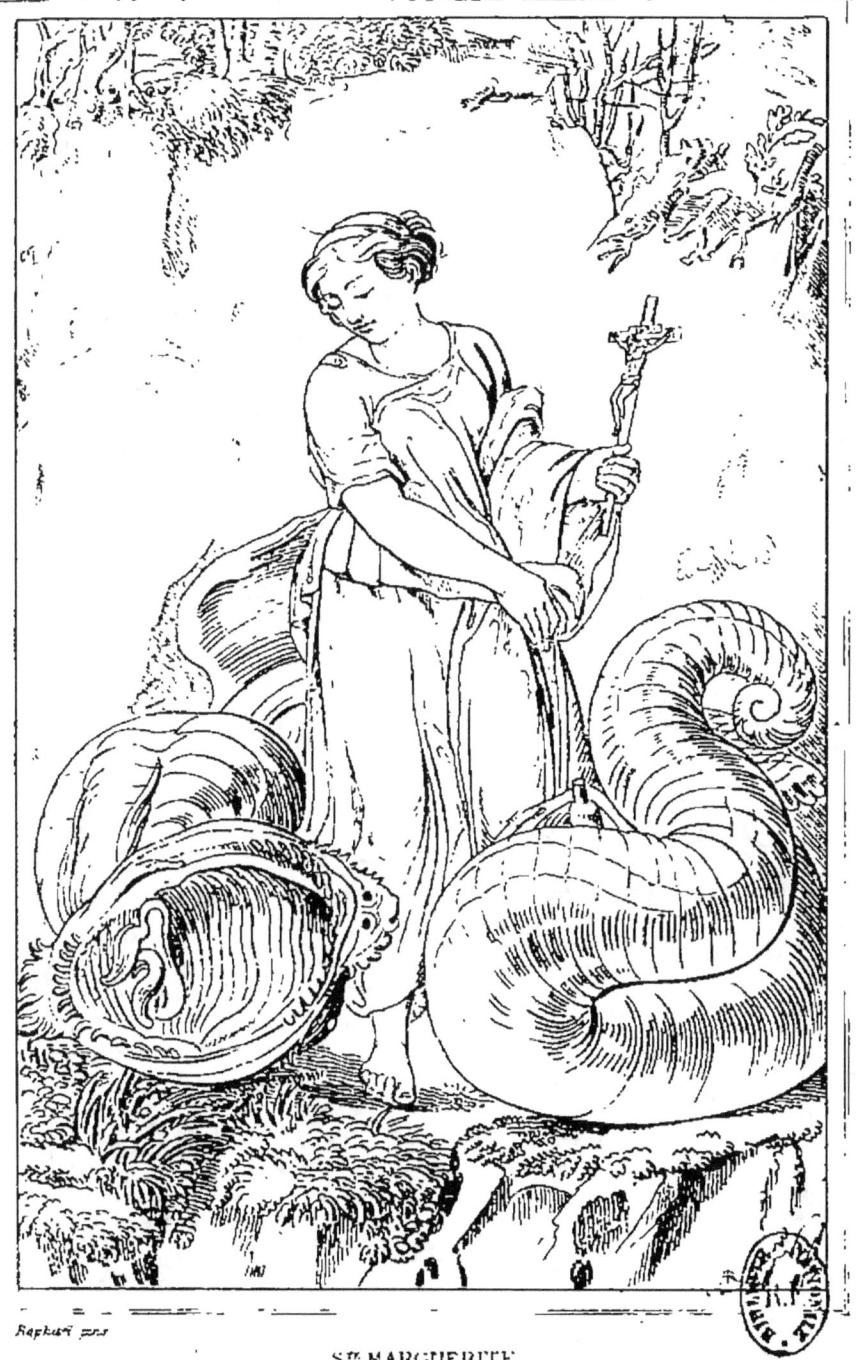

Ste MARGUERITE

SANTA MARGHERITA

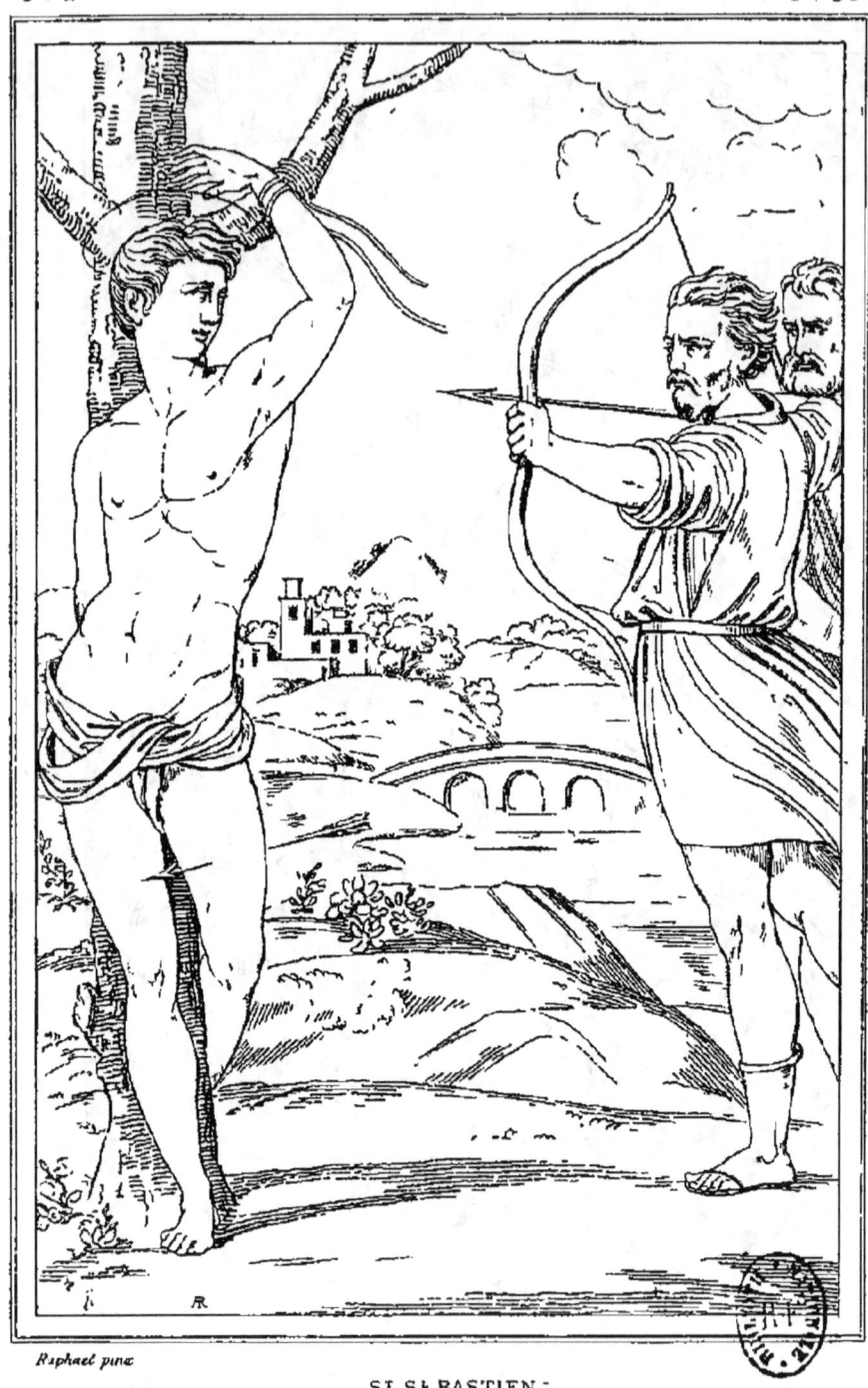

St SÉBASTIEN
SAN SEBASTIANO

T. 2. P. 37.

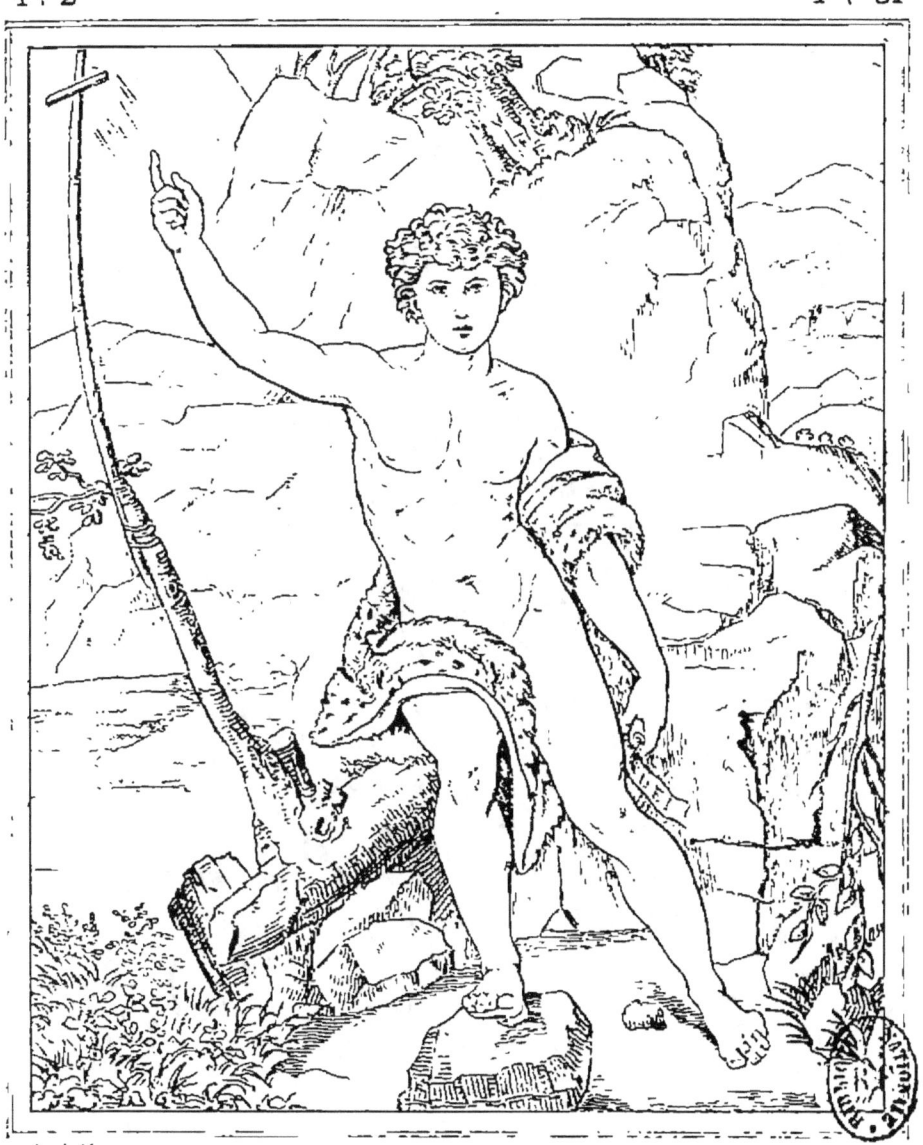

Raphaël p.

ST JEAN BAPTISTE.

SAN GIOVAN BATISTA.

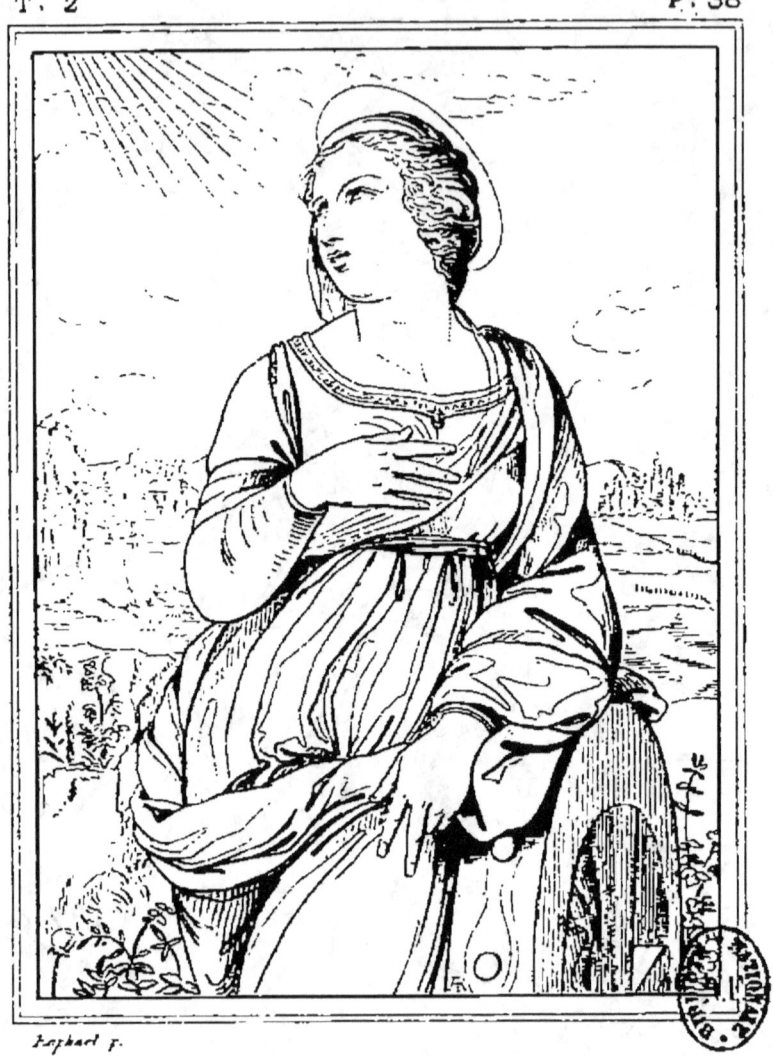

ST. CATHERINE.

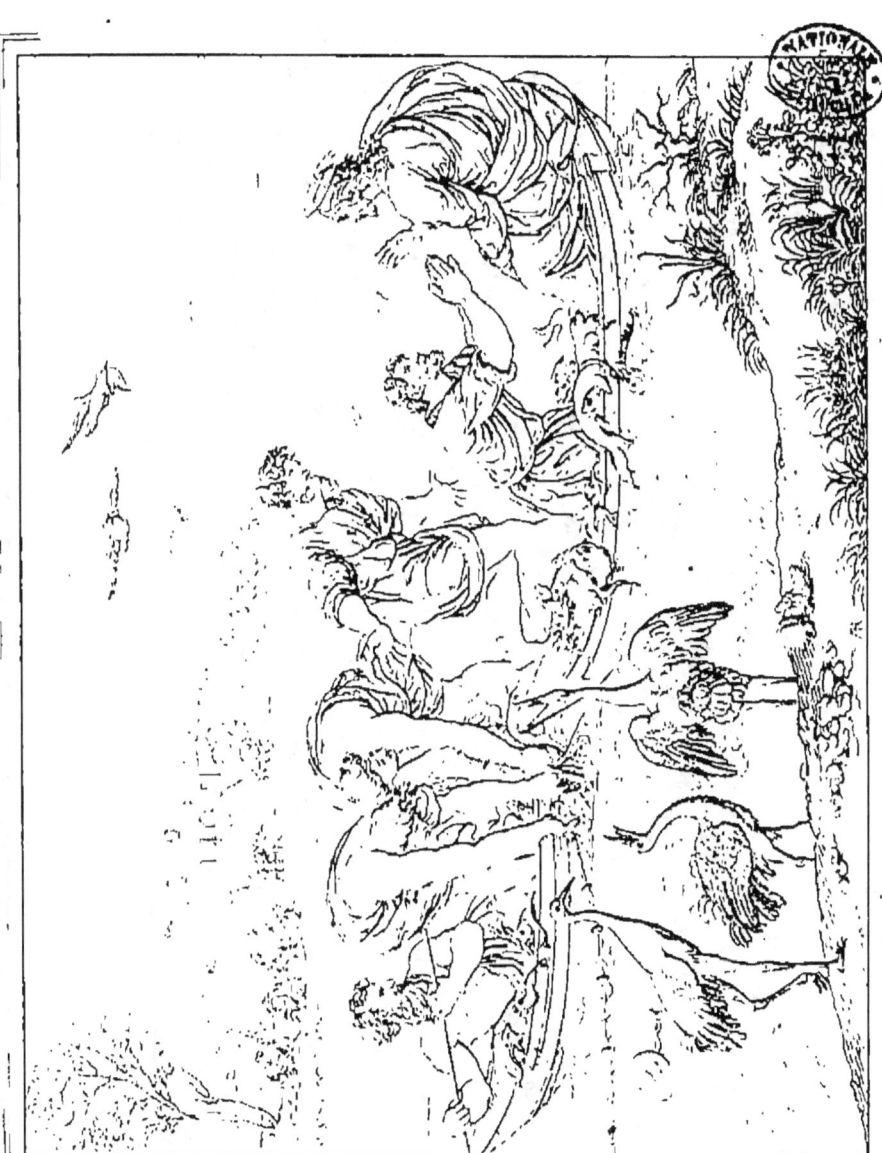

LA PÊCHE MIRACULEUSE.
LA PESCA MIRACULOSA.

JÉSUS-CHRIST INSTITUANT St PIERRE CHEF DE L'ÉGLISE.
GESÙ CRISTO ISTITUISCE S. PIETRO CAPO DELLA CHIESA.

ST PIERRE ET ST JEAN GUÉRISSANT UN BOITEUX

MORT D'ANANIE
MORTE D'ANANIA
MUERTE DE ANANIAS.

ELIMAS FRAPPÉ D'AVEUGLEMENT

ELIMAS INVENTO CÆCO.
CÆCUS DE REPENTE, LUMEN.

Raphael pinx.

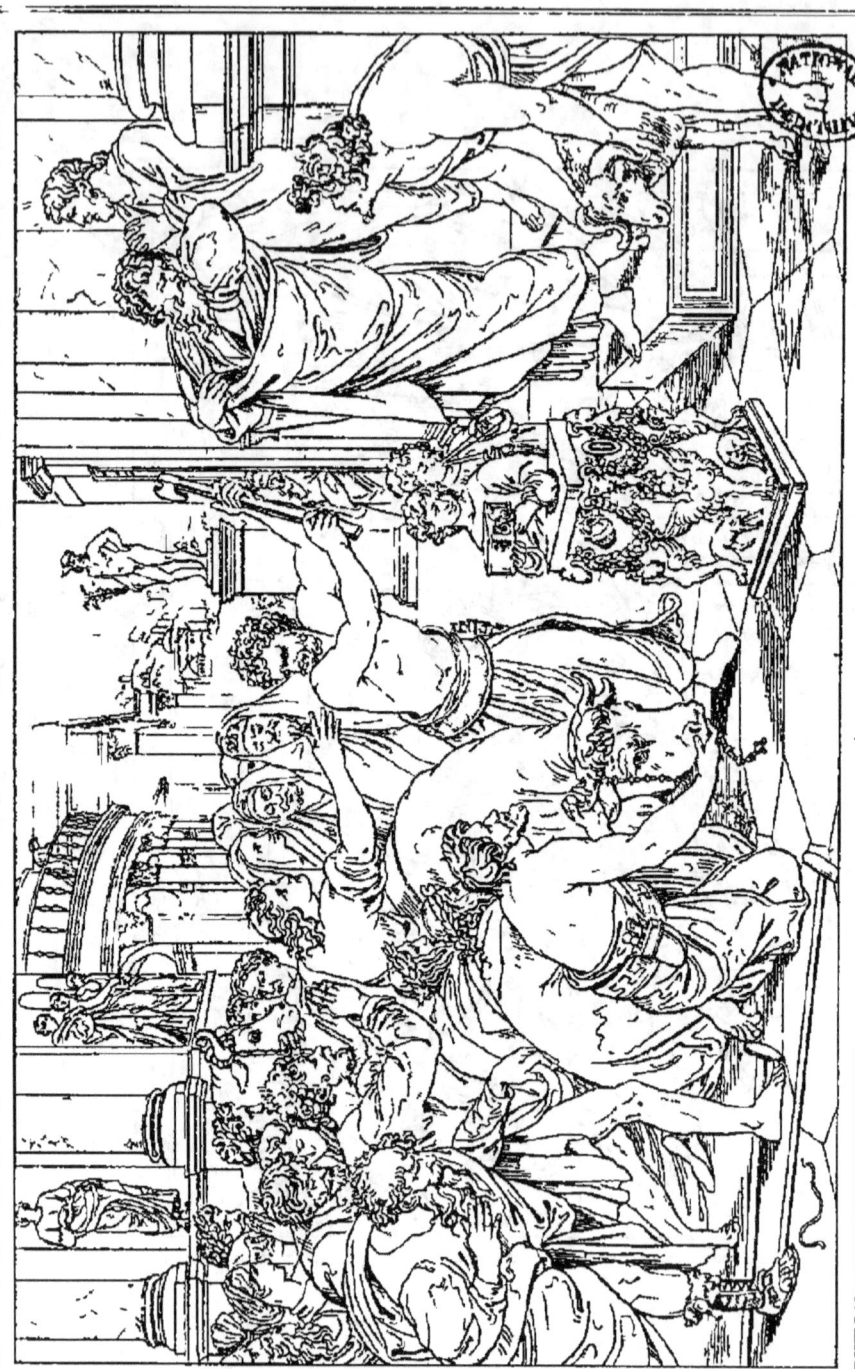

St PAUL ET St BARNABÉ À LISTRE

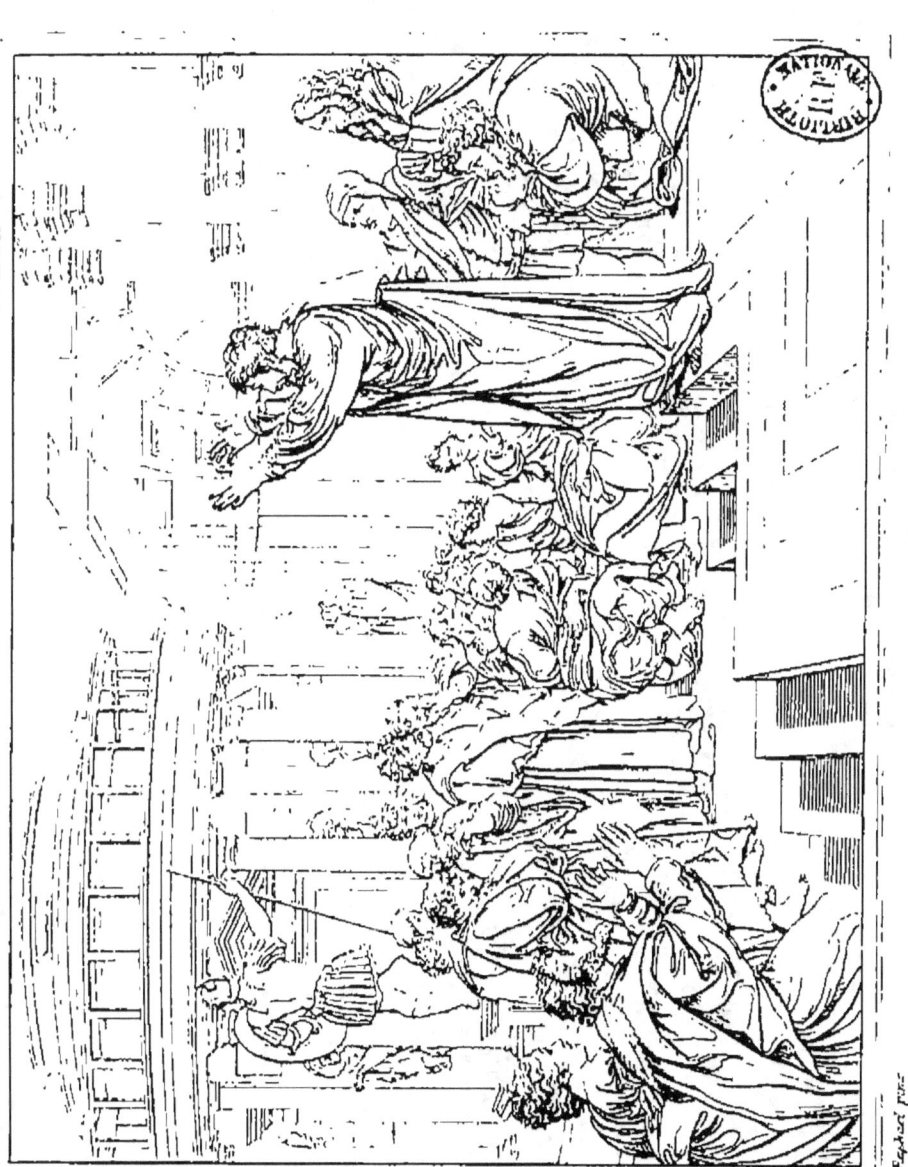

St PAUL PRÊCHANT À ATHÈNES

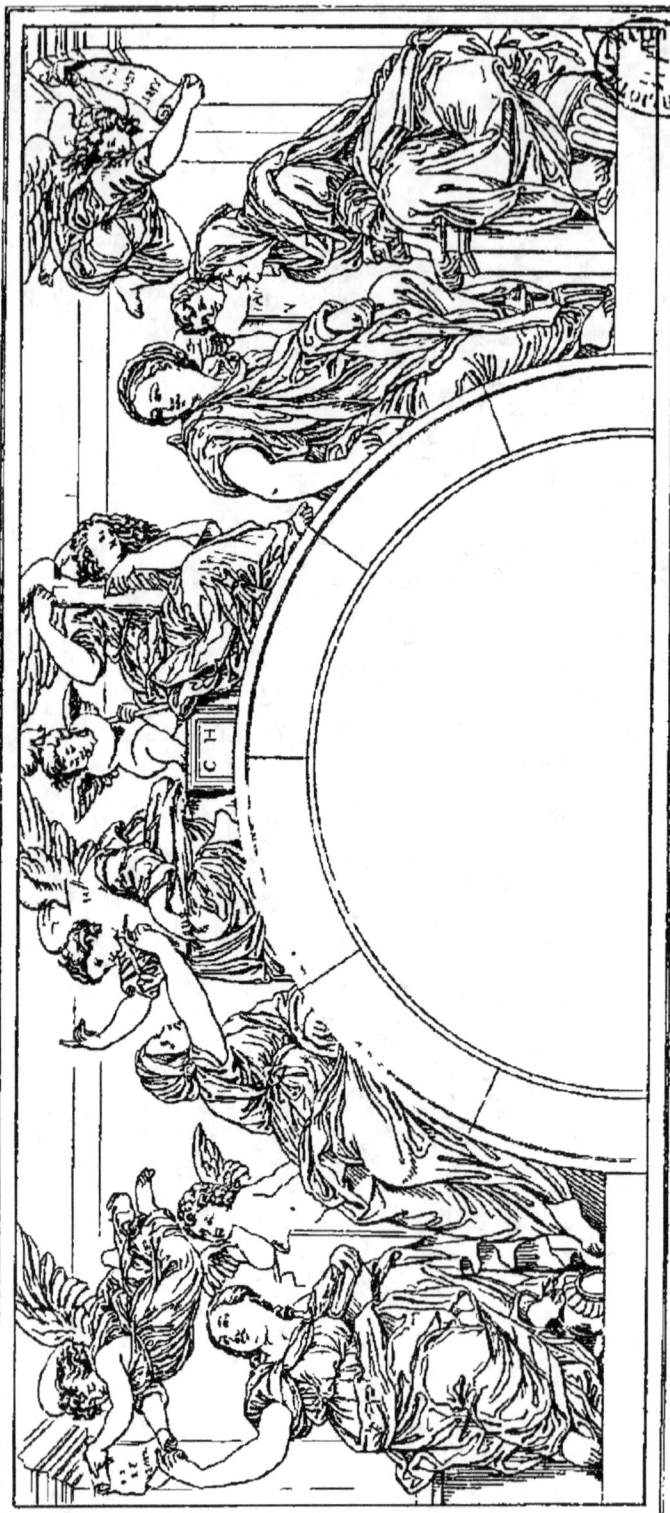

LES SYBILES
LA STALLE

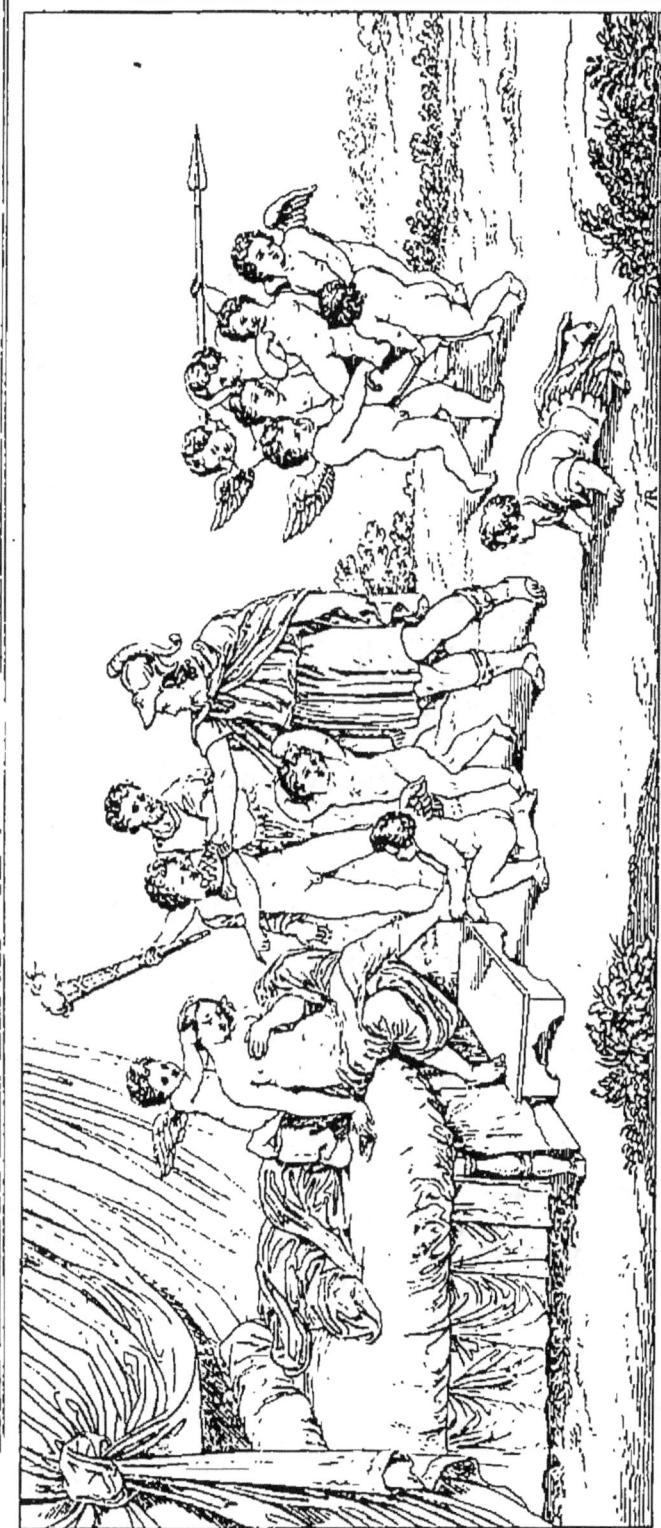

ALEXANDRE ET ROXANE.
ALESSANDRO E ROSSANE.

JUPITER DONNE UN BAISER A L'AMOUR

GIOVE DÀ UN BACIO AD AMORE

PSYCHE CONDUITE PAR MERCURE AU CONSEIL DES DIEUX

PSICHE CONDOTTA DA MERCURIO AL CONSIGLIO DEGLI DEI

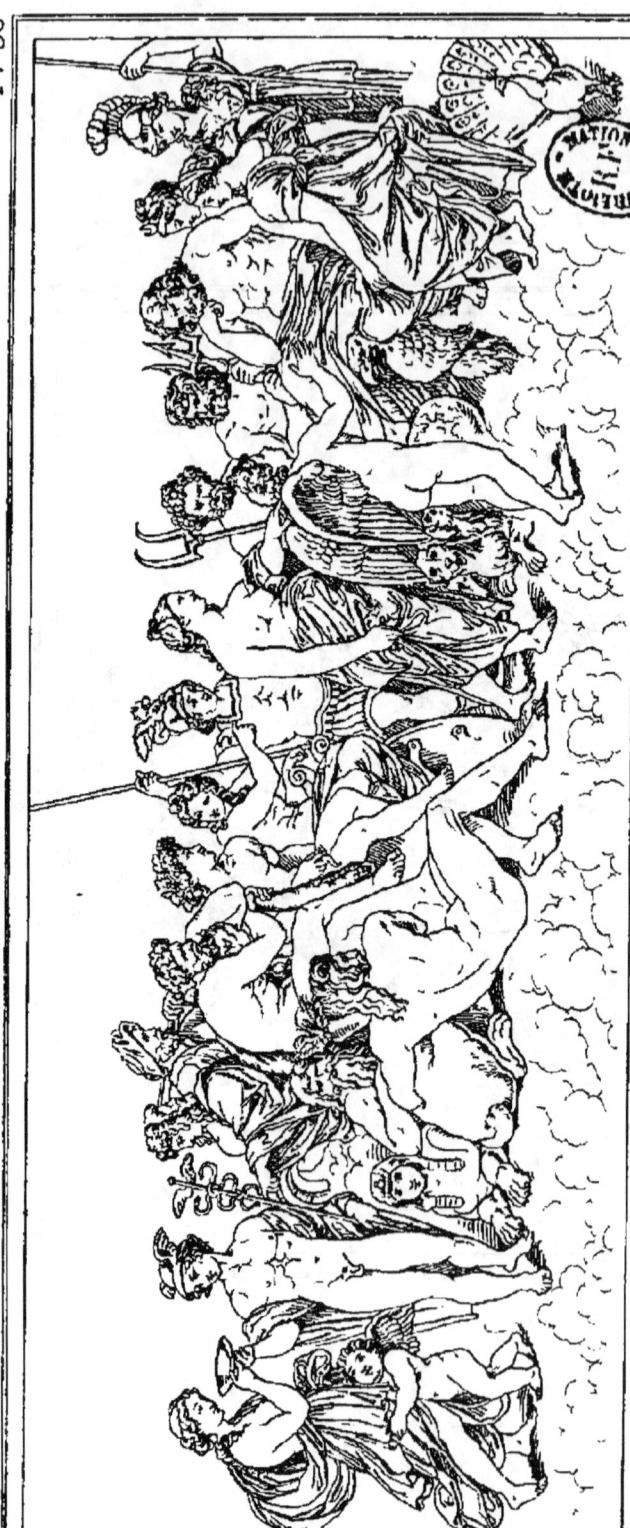

CONSEIL DES DIEUX
CONSIGLIO DEGLI DEI

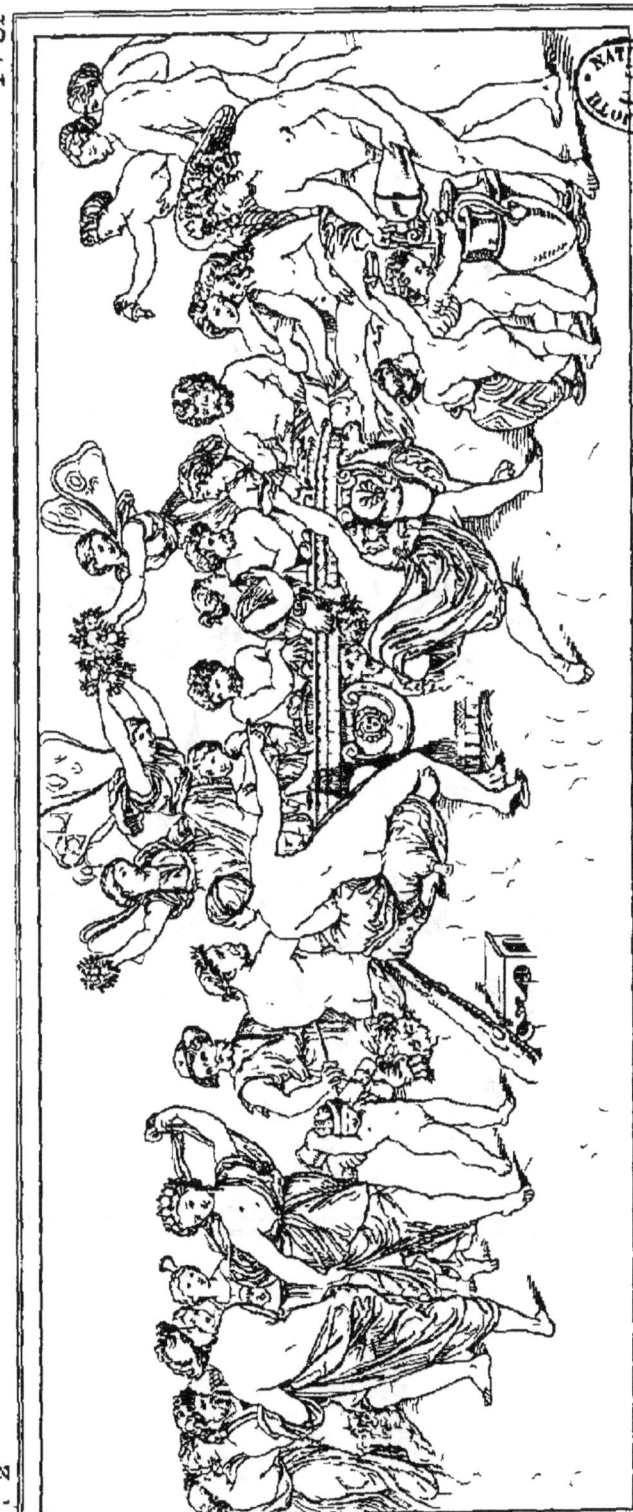

Raphael pinx Audot edit

REPAS DE NOCE

BANCHETTO DI NOZZE

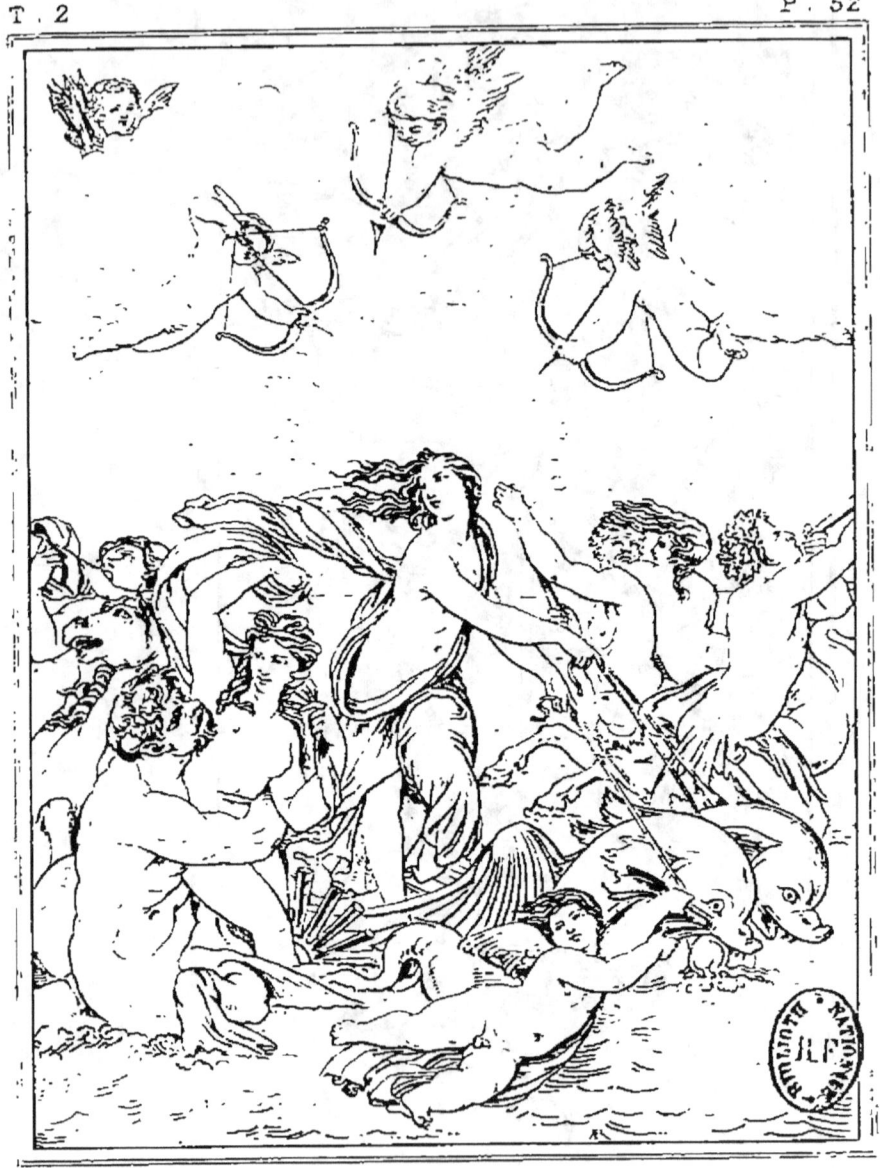

GALATHÉE.

GALATEA

GÁLATEA.

UNE VIEILLE CONTE L'HISTOIRE DE PSYCHÉ

UNA VECCHIA RACONTA L'ISTORIA DI PSICHE

LE PEUPLE AUX GENOUX DE PSYCHÉ

IL POPOLO S'AGGINOCCHIA A PIEDI DI PSICHE

TRIOMPHE DE VÉNUS

TRIONFO DI VENERE

LE PÈRE DE PSYCHÉ CONSULTE L'ORACLE D'APOLLON
IL PADRE DI PSICHE CONSULTA L'ORACOLO D'APOLLO

MARIAGE DES SŒURS DE PSYCHE.

MARITAGGIO DELLE SORELLE DI PSICHE.

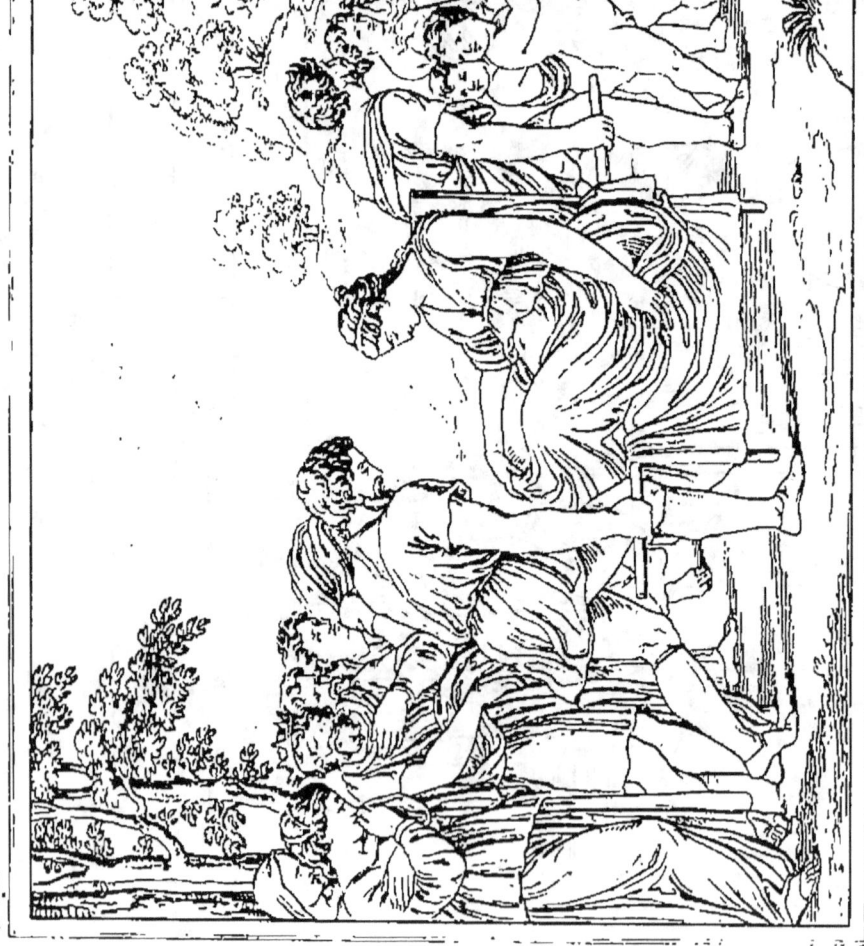

ON SE MET EN MARCHE POUR LE ROCHER
SI MUOVE VERSO LA ROCCIA.

PSYCHE TRANSPORTÉE PAR ZEPHYR

PSICHE TRASPORTATA DA ZEFIRO

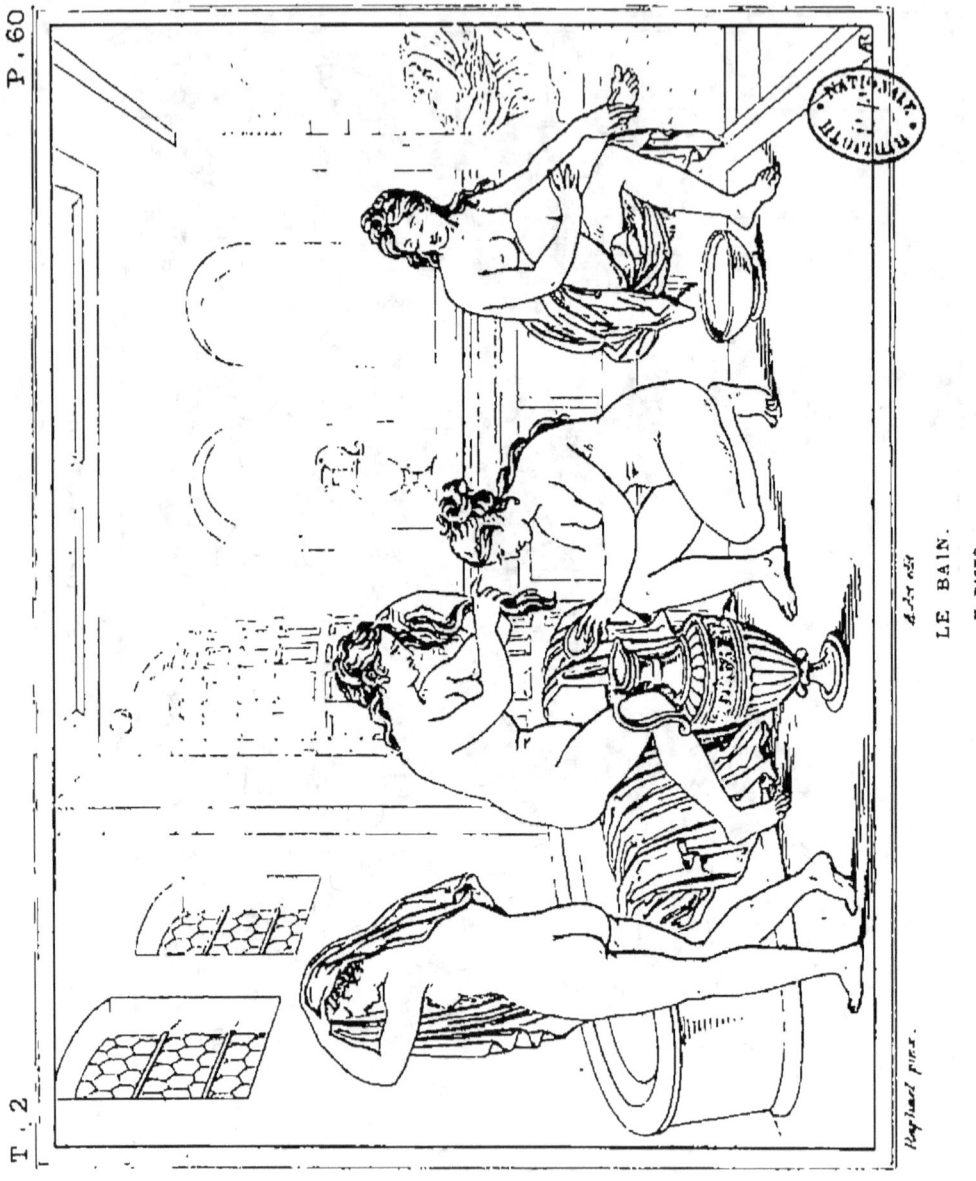

LE BAIN.
IL BAGNO.

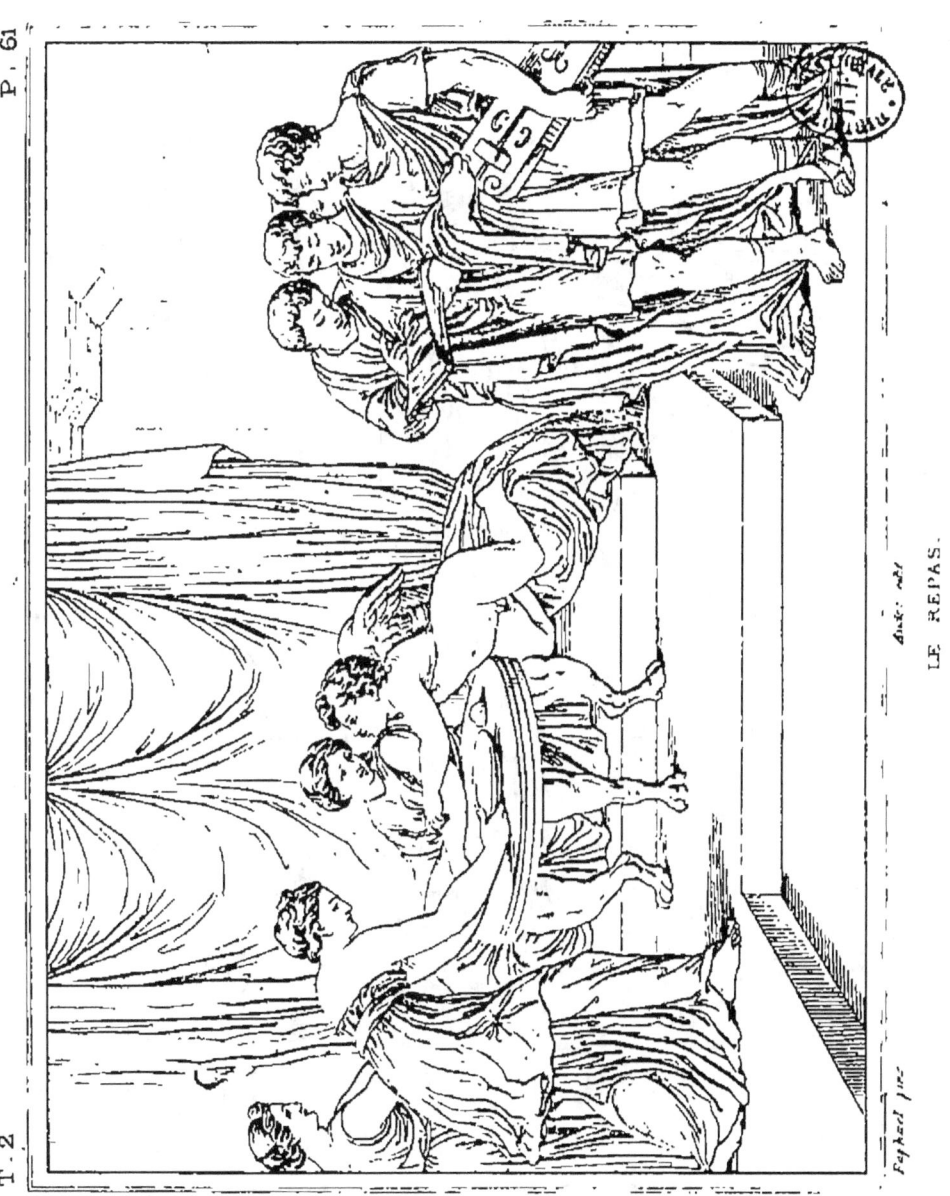

LE REPAS.
IL PASTO.

NUIT D'AMOUR.

NOTE D'HONN.

LA TOILETTE.
LA TOILETTA.

ARRIVÉE DES SŒURS DE PSYCHÉ
AVANT TELLE SORTIE DE PSYCHÉ

PERFIDES CONSEILS DE PRUDENCE.

CURIOSITÉ ET PUNITION.
CURIOSITA E PUNIZIONE.

Raphael pinx.

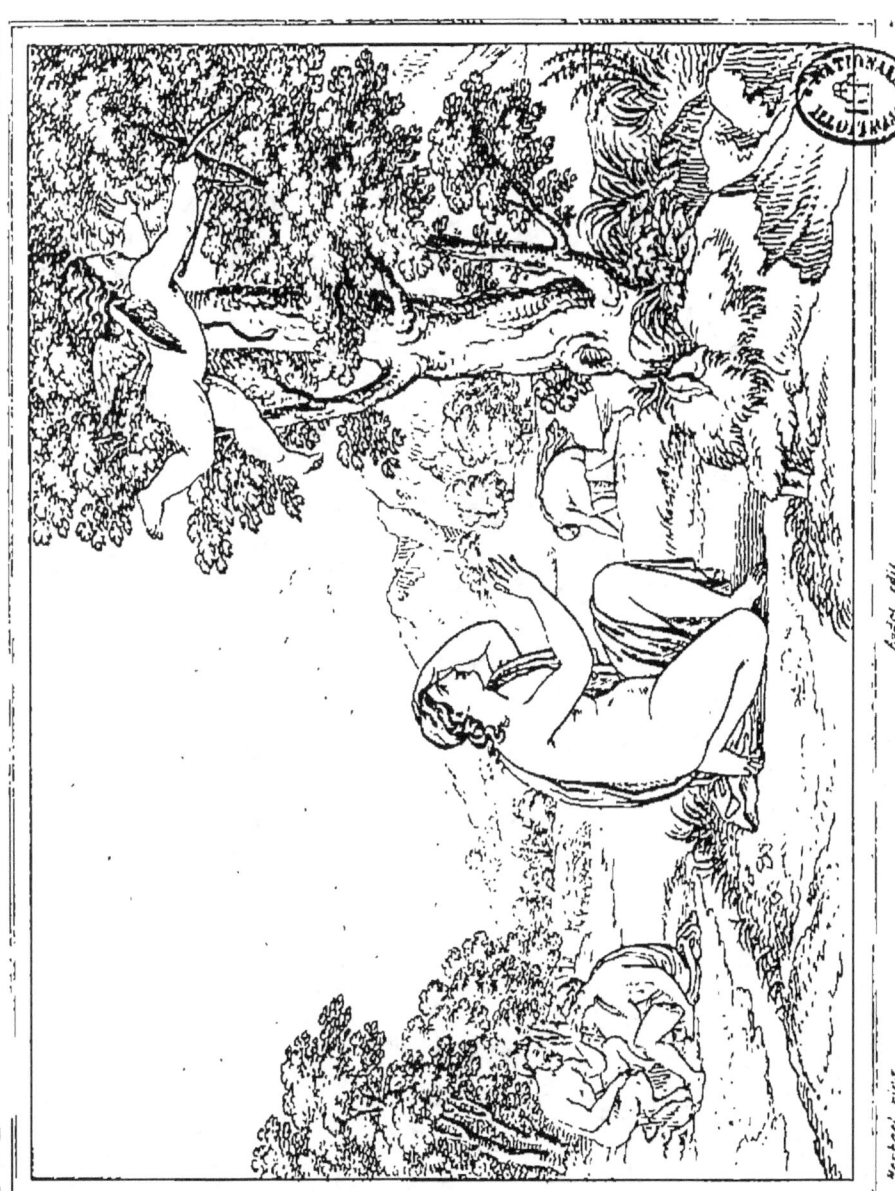

L'AMOUR S'ENVOLE.
AMORE VOLA VIA.

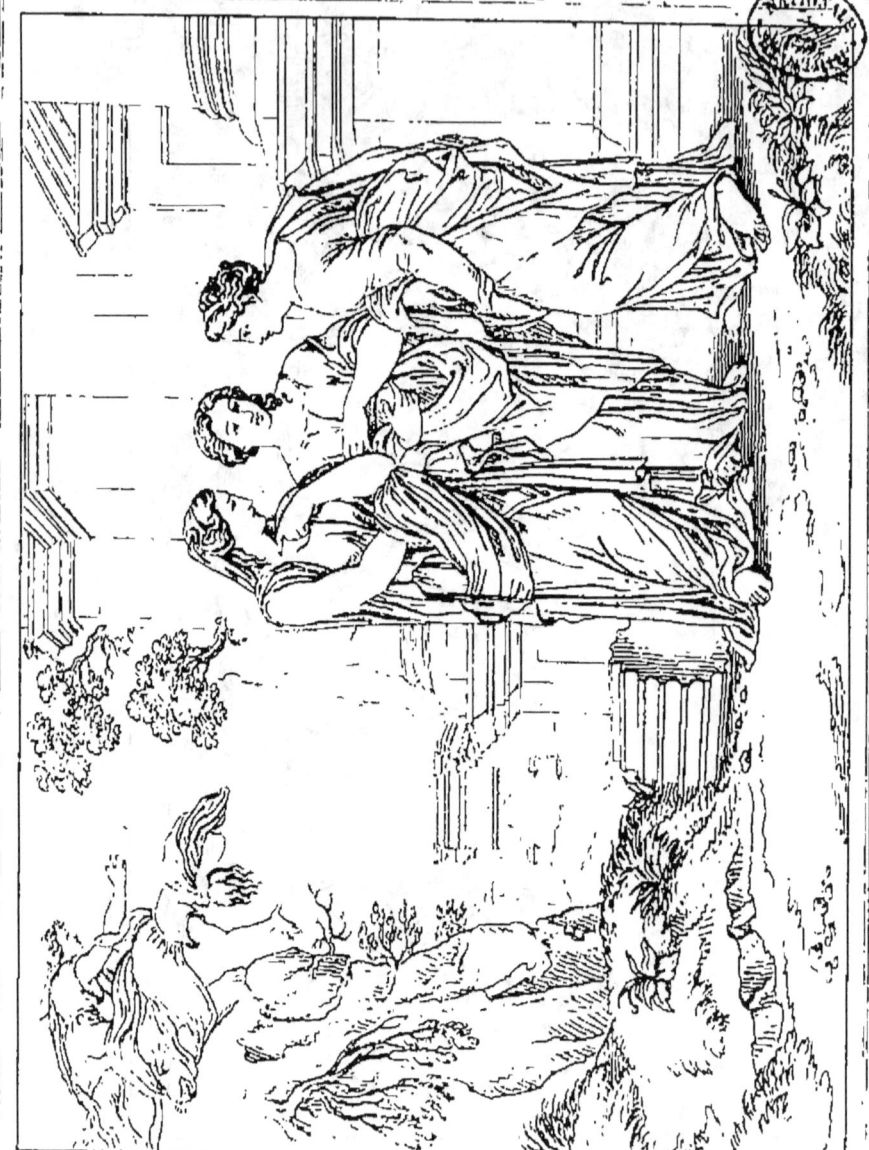

PSYCHÉ VENGÉE.

L'AMOUR MALADE.

ALCOVE INFERNO

PSYCHÉ AU TEMPLE DE CÉRÈS.

PSICHE NEL TEMPIO DI CERERE.

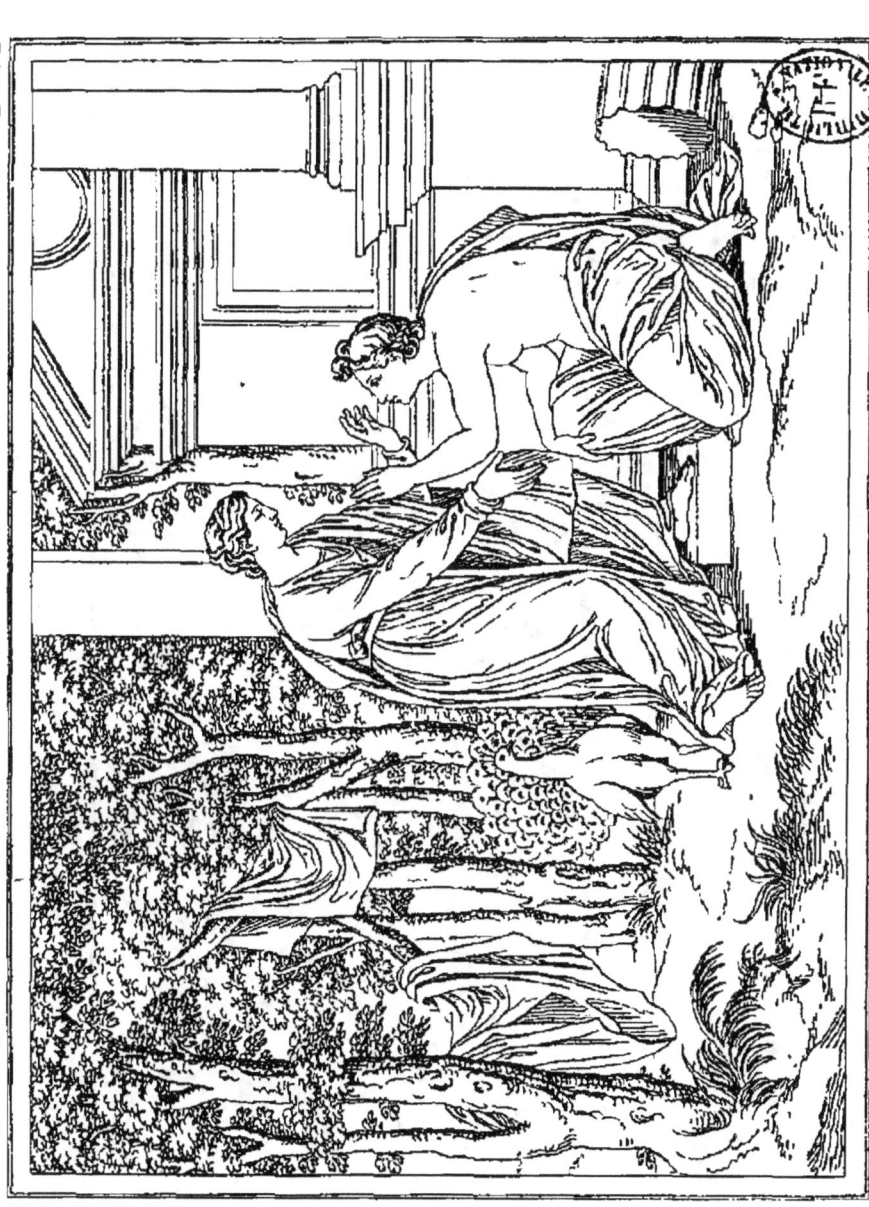

PSYCHÉ AUX PIEDS DE JUNON

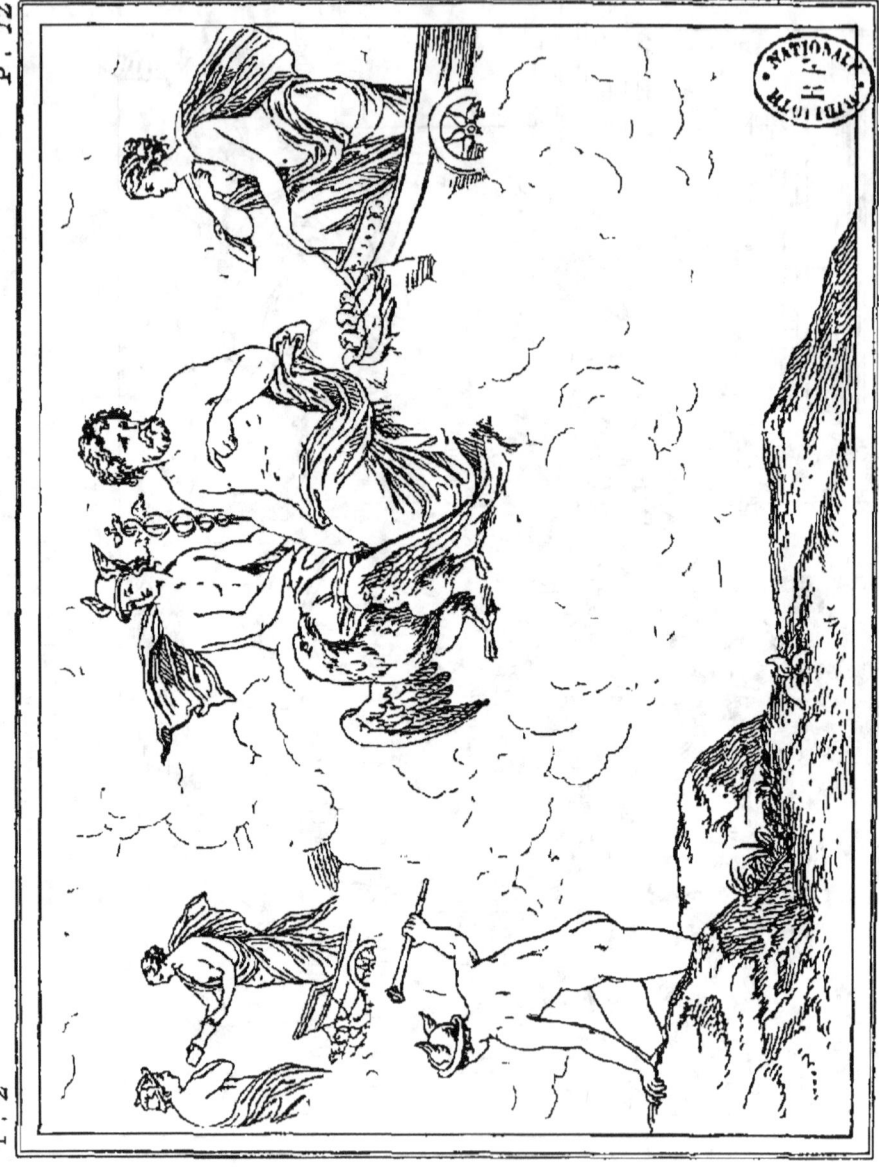

VENUS S'ADRESSE A JUPITER

PSICHE SI RIVOLGE A GIOVE

PSYCHE BATTUE DE VERGES

PSICHE BATTUTA COLLE VERGHE

LES FOURMIS OFFICIEUSES.
LE FORMICHE OFFICIOSE

LES MOUTONS DU SOLEIL

I MONTONI DEL SOLE

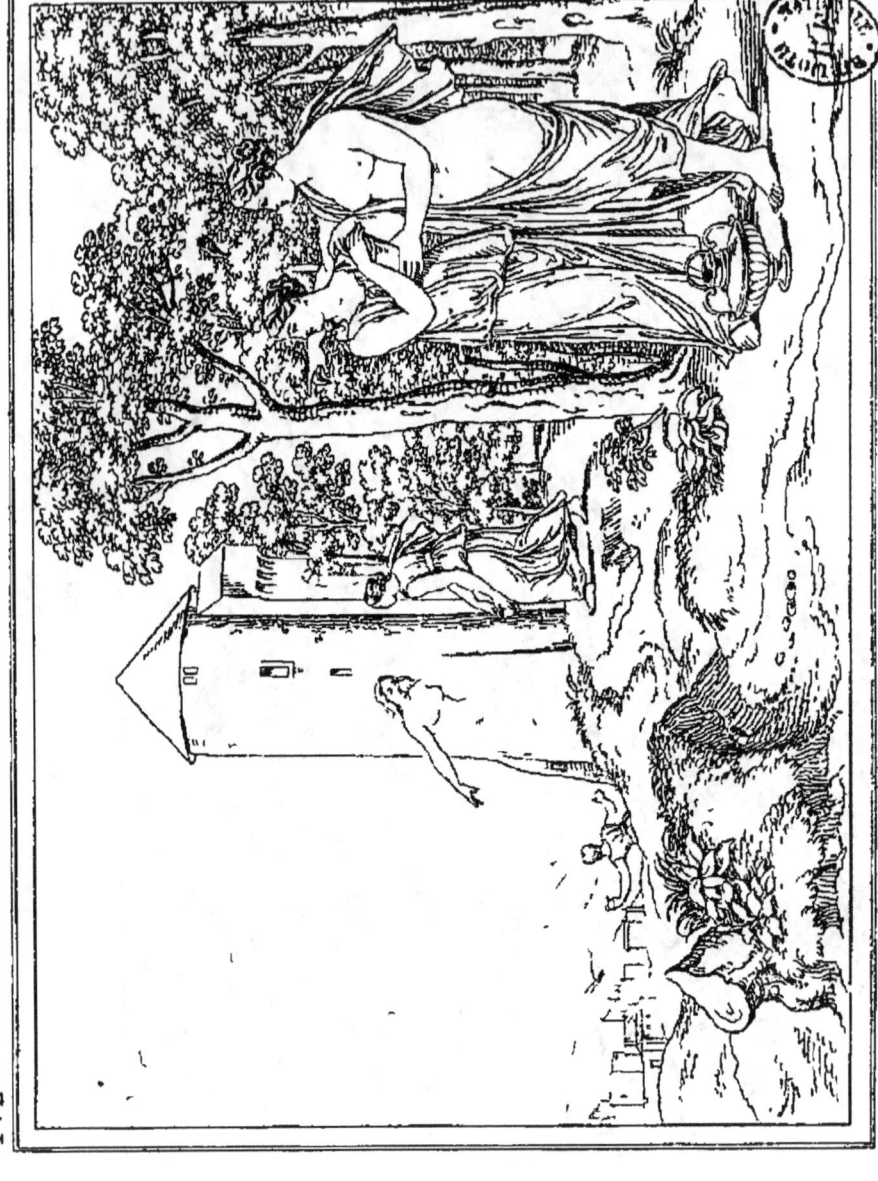

LA TOUR QUI PARLE

CARON, LE VIEILLARD ET L'ANE BOITEUX.

CARONTE, IL VECCHIO E L'ASINO ZOPPO.

LES TROIS PARQUES ET CERBÈRE
LE TRE PARCHE E CERBERO

PROSERPINE ET LA BOÎTE DE BEAUTÉ.
PROSERPINA E IL VASO DELLA BELLEZZA.

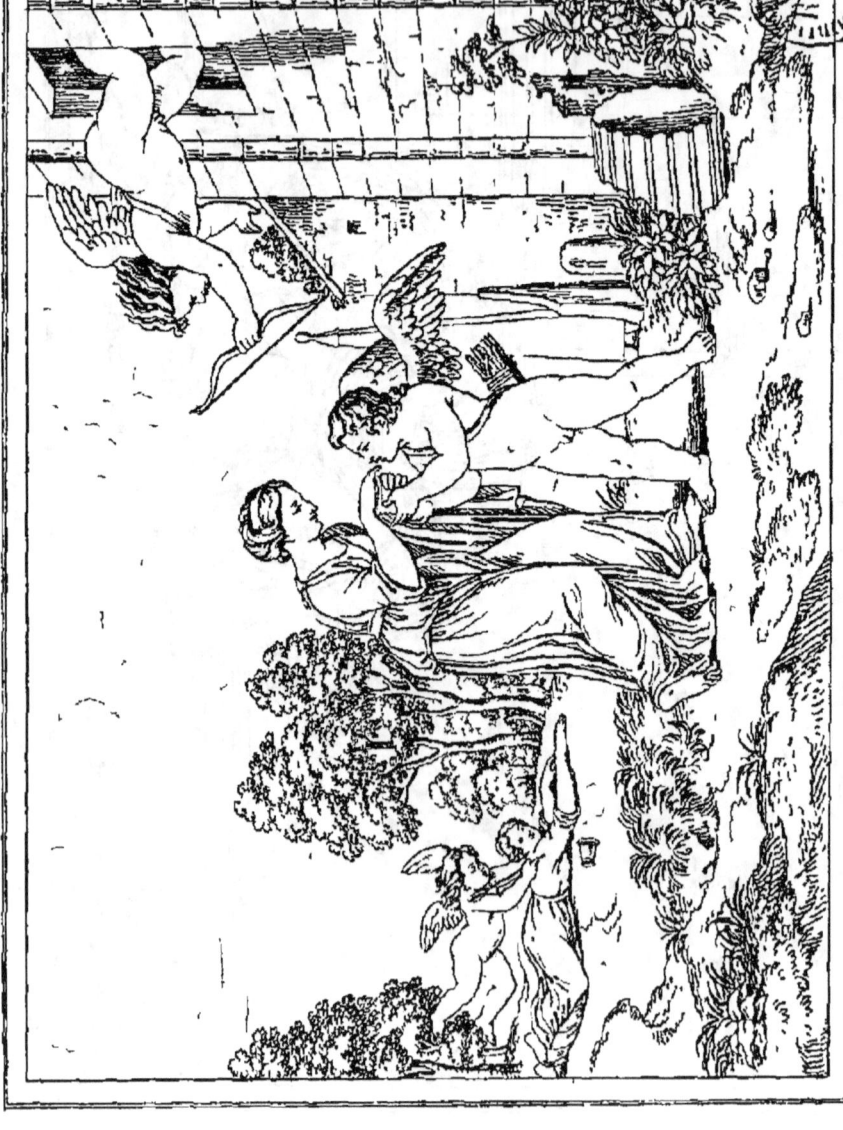

CONTENT DE LA ROSE. — RETOUR DE L'AMOUR
CONTENTO DEL VASO — RITORNO D'AMORE

JUPITER ACCÈDE AUX VŒUX DE L'AMOUR.

PRÉSENTATION A L'OLYMPE
PRESENTAZION E ALL OLIMPO

T. 2 . P. 83

Raphael pinx. Audat sculp.

Hr '15 IF NO :
BAN HITODI NG 77E

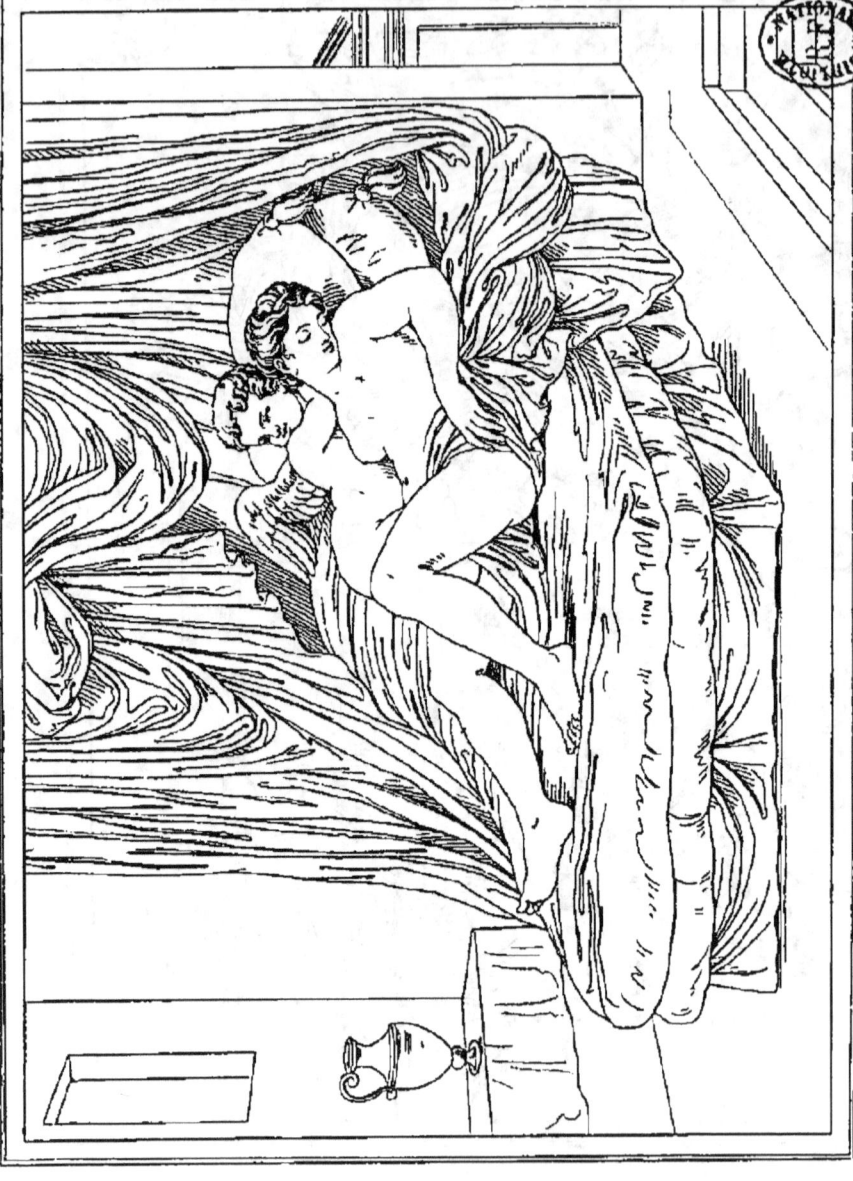

CONCLUSION DE L'HISTOIRE.
CONCHIUSIONE DELI ISTORIA.

www.ingramcontent.com/pod-product-compliance
Lightning Source LLC
Chambersburg PA
CBHW071546220526
45469CB00003B/934